名·画·深·读

Read More about
the Masterpieces

中国艺术数字化推广平台

U0112167

画外霓赏

名画中的社交礼仪

梁培先 著

文化藝術出版社

Culture and Art Publishing House

序 言

科学发展到今天，现代科技更加突飞猛进地为各个领域带来新提升的可能性，计算机技术和网络传播正以前所未有的态势，广泛运用于现代生活的方方面面。艺术数字化作为艺术传播的一种新型形式，凝聚艺术经典并融合高新技术成果，通过信息传递达成文化艺术更广泛便捷的传播，因而具有不可估量的时代意义。而引导和启发广大公众具有发现美的眼光并形成探索美的思维，既是数字化传播艺术的目的所在，也是数字化传播艺术的价值所在。

在释读有关艺术经典名画的书籍和文章大量问世的今天，如何为广大公众献上一套既能够轻松阅读，又具有方法论引导作用的美术史丛书并不是一件容易的事。选取美术史上最经典的作品和艺术现象，以全新的通俗方式进行阐释，缩短读者与阅读对象的认知距离，是设立"中国艺术数字化推广平台"项目的想法，也是编写这套艺术系列丛书的宗旨。

作为由国家立项的课题，"中国艺术数字化推广平台"2010年正式启动，由中国艺术研究院中国艺术研究推广中心负责实施。该项目为期五年，将作为具有开拓意义的一部数字立体美术史文献库，以客观视角介入、立体剖析艺术史事件的美术史问世。与传统传播推广手段相比，"中国艺术数字化推广平台"的多种传播途径具有更广阔的传播效果，其中包括"互联网交互平台"、"手机交互平台"、"多媒体交互平台"、"游戏交互平台"以及虚拟美术馆世界巡展。多样化地呈现中国艺术长河之中的传世精品，与时俱进地展现当代艺术精品的时代风貌，数字化的并置衍生出全新的释读方式，集普及性、学术性、丰富性于一体的综合性呈现，是其鲜明的特点。该平台的搭建，可为广大读者带来多种观看和思考的可能性。

在此基础上，"中国艺术数字化推广平台"力图把中国具有代表性和学术价值的艺术推向国际，让读者从中领悟中国传统文化的审美理念，也思考当代中国文化艺术应树立一个什么样的高度，这些都将对当代中国艺术的国际化起到重要的推动作用，并对文化发展产生推进和示范作用。推动中国的文化艺术通过学术层面在世界范围内产生影响，在全球艺术框架中展现中国当代的文化特质，让中国的文化艺术在本土化建设和国际交流语境中展示其独有的、不可替代的民族文化个性和地位，也是这一平台的宗旨之一。

很明显，该项目的涵盖之广及内容形式的多样是其平台搭建的重点和难点。目前推出的"名画深读"丛书仅是"中国艺术数字化推广平台"项目中的内容之一。丛书既有纸本图书版本，还配合电子图书版本以及网络虚拟读本等形式立体呈现，在时间和空间的立体维度联结起探寻艺术的视线，大大提高现代读者对艺术多层面的了解和对美术演进的关注。

为了保证丛书的撰写质量，本丛书各个系列都请美术史研究领域的知名专家把关统筹，每本书的作者都是专门从事美术史研究的中青年专家学者，他们以对美术本质独特而深刻的理解，尽量以准确而平易的语言风格和图像表现，使不同层次不同文化背景的读者都能够比较容易阅读和把握经典作品的内容和形式之蕴涵。因此，这套丛书也以此为中国艺术国际化传播作了一个尝试。

希望艺术数字化平台的持续搭建，会不断地推出新颖的配套读物。这是一次新的尝试性的工作，希望能够听到读者的意见和建议，在广大读者的关注和关心下，使"中国艺术数字化推广平台"不断完善，也使不断推出的配套读物既有高品格又有可读性。

王文章

2010年10月26日

目 录

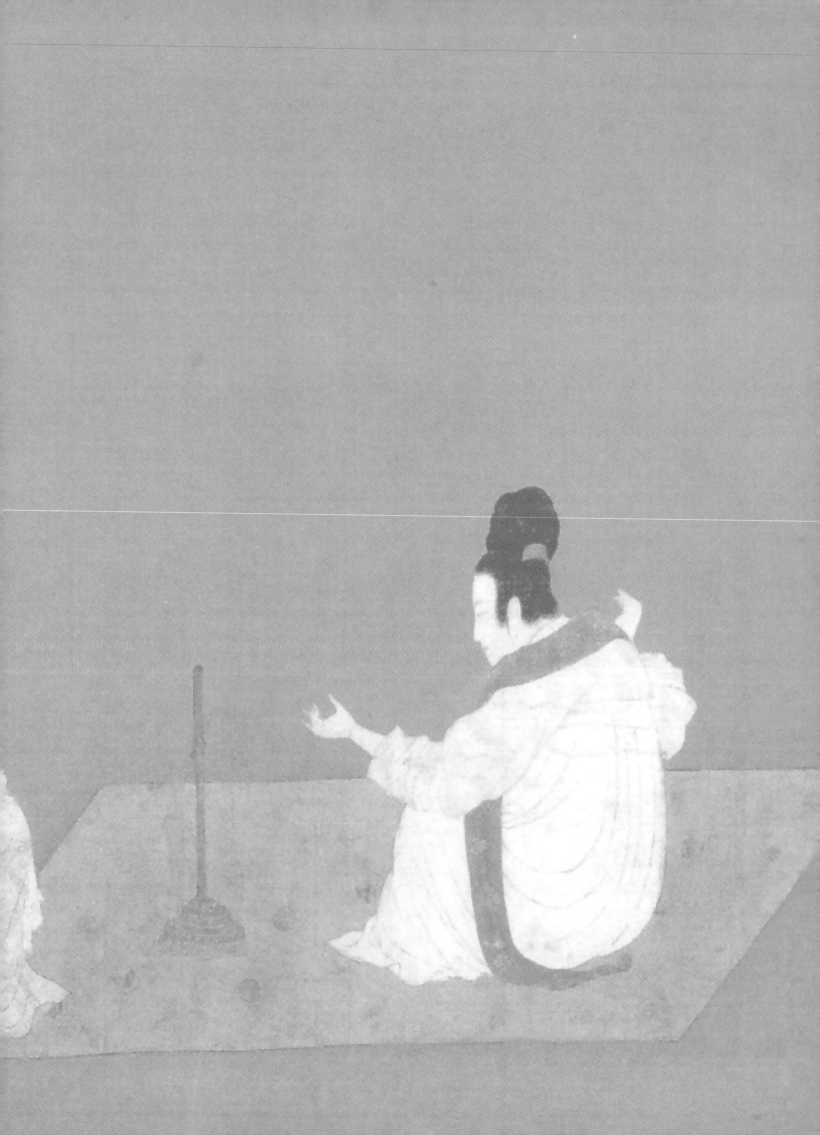

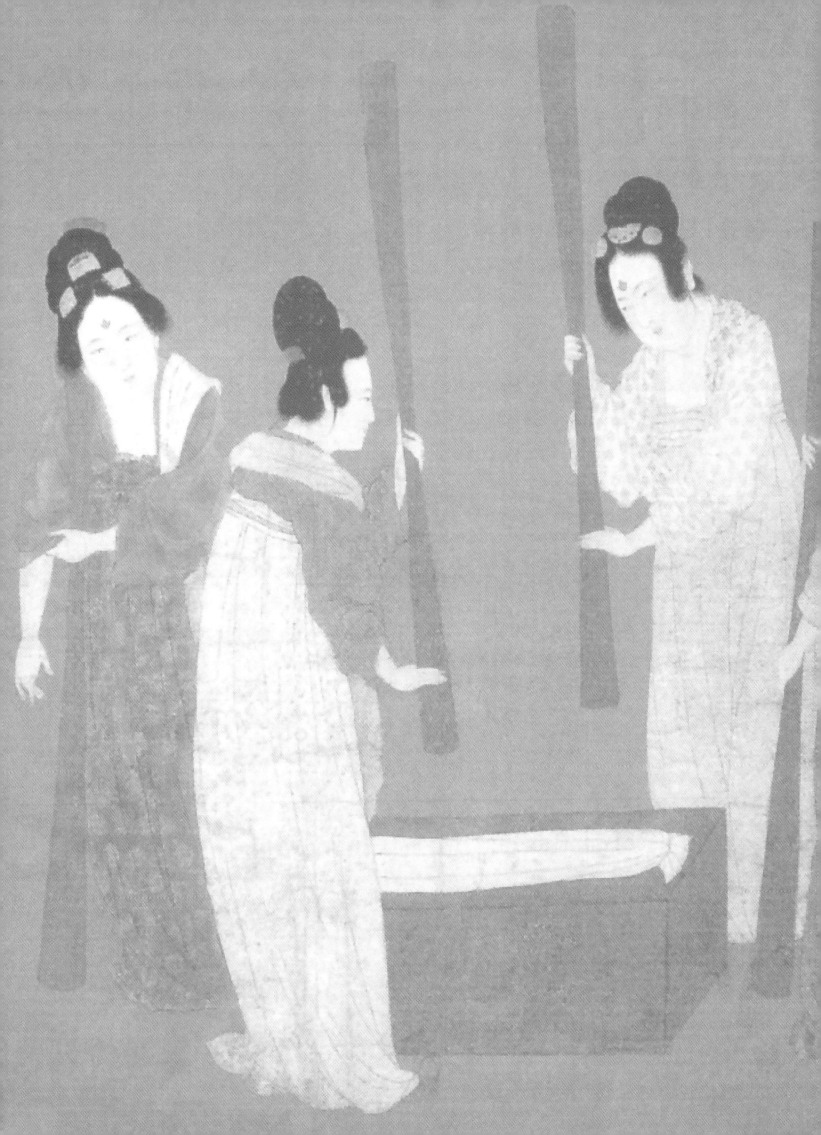

综 述

"看得到"的古代观念世界

严格来说，社交礼仪属于社会学的研究范畴，似乎与美术史研究相去甚远。但正如贡布里希（1909—2001）先生所说的"天真之眼"是不存在的，艺术作品产生过程中左右其视觉形态之最终表现的不仅仅只有眼睛这一个因素，艺术史中有着太多非视觉的因素影响成就了我们后来看到艺术作品。社会学因素是其中尤为明显的一种，比如，中世纪的西方教堂绘画，从人物形象的造型到色彩关系再到构图等方面，都不是由画家所决定的。教会的教义对此有着非常明确的规定。我们今天所说的"艺术自律"在古代绘画中基本是不存在的，这个口号的诞生至少要到20世纪初——绘画并不是完全由画家说了算的事情。

在众多的社会学因素中，社交礼仪是一个非常重要的领域。因为，作为文明告别蛮荒的一个最显著的外示形式，社交礼仪中浓缩了太多文明社会中政治、经济、文化甚至军事等等的内涵规范。这一点直到今天仍是如此。

中国古代绘画有着它自身特殊的礼仪历史。从原始岩画到商周时期的饕餮纹样，一直到战国时期的曾侯乙内棺漆画朱雀玄武图、羽人图，中国早期绘画一直与巫术、祭祀等极具符号象征意义的行为、仪式息息相关。或者可以说，绘画就是由这些行为、仪式派生出来的副产品。秦汉时代绘画的现实应用范围比之以前扩大了许多，但其依附性、派生性却一直没有改变。我们今天看到的许多秦汉时期的墓室壁画、帛画、画像石等，好多都是服务于这个时期奢华的丧葬

Ⅰ．阎立本

阎立本（约600—673）的绘画代表着初唐美术的水平。阎立本出身贵族，其父阎毗（563—613）为北周驸马，入隋后以擅长绘画，工艺及营建任将作少监。阎立本一直追随着唐太宗李世民，曾继其兄阎立德为将作大匠、工部尚书，高宗总章元年（668）升为右相。今存传世作品有《步辇图》《历代帝王图》等。

《步辇图》卷描绘的是贞观十五年唐太宗把文成公主嫁给吐蕃王松赞干布，松赞干布派使者禄东赞来迎公主受到太宗接见的历史事件。画卷上共绘有13个人物，分两组，右部以唐太宗为中心，9名宫女抬着步辇，手执华盖，羽葆，簇拥而至。左边3人顺序排列，前面是宫廷礼官，中间是禄东赞，后面跟着一名译员。两组人物形成画面的两个重心，并以右部密集人物为主，唐太宗李世民是核心人物。他面相丰腴英俊，雍容大度，目光深邃，满含威仪，表情庄重，体魄魁伟，面对吐蕃使者，思虑着汉、藏和亲，稳定边陲的国家大事。作者运用传统的对比表现手法是相当熟练的。为了突出唐太宗的至尊风度，作者安排了宫女加以衬托。

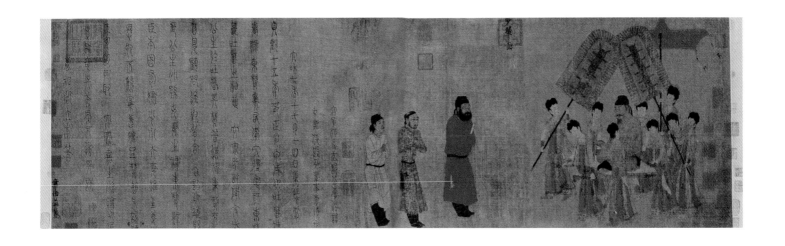

《步辇图》
唐代 阎立本
绢本 设色
38.5cm×129.6cm
故宫博物院藏

文化。或者说，作为丧葬礼仪的一个组成部分而存在，其间浓缩的礼仪内容自然非常丰富。而自顾恺之（348—409）以后的文人绘画、画院绘画，虽然绘画性的因素被突出强调，不过，也大多离不开其具体时代礼仪规范的制约与作用。可以说，古代中国画尤其是人物画就是记载这些内涵规范的"活化石"，是我们了解、重现中国古代社会生活一个最重要的窗口。

在古代中国画中，有关社交礼仪的表现可以概括为以下三点。其一，社交礼仪领域往往浓缩了某些特殊历史时期的时代风云，或者说，是时代风云的一束折光。这种例子在古代中国画中也并不鲜见，比如著名的唐代阎立本[1]《步辇图》就是一个最典型的例子。在这件作品中，不仅浓缩了当时皇家礼仪规范的内容，而且它还牵涉到战争、和亲等政治行为。画家对于画面极为微妙的礼仪处理也是这些政治行为的一个延伸。再如，阎立本的《历代帝王图》中南方的君主大多被

刻画为高士的打扮、少有穿着帝王正规仪服；而北方的君主却正好相反。据学者考证，其间隐含着唐朝皇权对于历史中出现过的南方政权的评判态度。当然类似的例子很多，并非中国独有。比如，希特勒（1889—1945）时代的纳粹军礼也就是常见的"振臂礼"，其最初的寓意是表达纳粹党员对希特勒的无限忠诚和绝对崇拜，后来才被推广到整个德国军队之中。"振臂礼"的渊源可以追溯到古罗马时代，所以，首先复活它的是梦想重振意大利之古罗马辉煌的墨索里尼（1883—1945）——希特勒的纳粹军礼只是个"克隆版"。但这个"克隆版"又的确反映出希特勒的"第三帝国"与墨索里尼的意大利之所以能够形成盟友关系——他们在理念基础上的一致性。其二，中国古代的社交礼仪能够折射出我们民族最为普遍、最为习惯的一些思维与观念的底色。常说，中国是礼仪之邦，君臣、父子、夫妻等人群等级的礼仪规范在中国古代从来都不缺乏，任何朝

3

聽琴圖

《听琴图》
北宋 赵佶
绢本 设色
147.2cm×51.3cm
故宫博物院藏

Ⅰ . 赵佶

宋徽宗赵佶（1082—1135）凭借至高无上的皇权地位，以个人好恶把北宋绘画、尤其是花鸟画的发展推向了唯求形似、精于体物的极致，这也是绘画自身发展的必然结果。他在政治上无所作为，但在书画方面颇有才华。宋时贵族对诗文书画的爱好已成为风气，赵佶生于宫苑之中，有接触文学艺术的良好条件。他能诗善文，书法学唐代薛稷而创"瘦金体"，在书法史上独树一帜；尤精绘画，对花鸟画更为擅长。他即位前与王诜赵令穰交往甚多，与崔白的弟子吴元瑜研习绘画，即位后又大力扩充画院，兴办画学，不遗余力地充实宫廷书画收藏。一时画院中人才济济，如李唐、马贲、苏汉臣、张择端、王希孟等，都是技艺超群的画家。在宫廷供职的画家奉诏绘制寺观壁画（徽宗时曾修建五岳观、宝箓宫等道观），装饰宫廷的宠臣府第，还有人为皇帝代笔。

赵佶重视对文物书画的收藏鉴赏和整理。他即位后大力搜罗历代书画，由专人鉴定真伪优劣，亲自加以品藻，集为100帙，分14门，总1500件，名为《宣和睿览册》，每册15幅，累至千册，这些画大多数是画院画家之作。在整理鉴定书画的基础上，又编纂了《宣和画谱》和《宣和书谱》两大部著作。这些都为今天研究宋代御府收藏及古代文化艺术提供了资料。

赵佶的花鸟画极注意禽雀与自然环境的密切关系。其画风可分为二类：一是细笔，造型严谨，笔法工整精细，色彩绚丽典雅，传有《祥龙石图》《蜡梅山禽图》；二是粗笔，用笔简阔，无勾勒，造型古朴富有意趣，多用水墨，略施淡彩，格调素雅，传有《柳鸦芦雁图》《池塘晚秋图》。

4

Ⅱ.《听琴图》

《听琴图》笔法细秀，设色精丽。人物神情刻画入微；弹琴者正襟端坐，专注的神情中流露出不凡的自信。两旁身着官袍的士人一个低头倾听，凝神于琴音之中；一个仰首尤如乘音乐的翅膀，神驰千里之外。画面意境幽深，是赵佶人物画的代表作。右上角有瘦金书"听琴图"三字，左下角另书"天下一人"押，画幅上方有蔡京诗题："吟征调商灶下桐，松间疑有入松风。仰窥低审含情客，似听无弦一弄中。"

蔡京深得宋徽宗宠信，所以在他的绘画作品上多有蔡京的题记、题诗。画面上方，蔡京题七言绝句一首，形容画中情景，颂扬琴声的清越宛妙，书法欹侧姿媚，工力深厚，字势豪健，痛快沉着。

代的立国之初都要在这方面形成某些规定。在这个方面，除了一些带有明显宣教色彩的《孝经图》、《烈女图》之外，还有一些带有明显政治暗喻的作品，如相传为宋徽宗赵佶[1]所作《听琴图》[Ⅱ]。现代学者研究证明，画中弹琴者就是宋徽宗，画中枝叶婆娑的树木应该代表帝王的华盖。如此，则这件作品的整体构图以及所有人物、物件的摆放位置等，都被纳入到一个皇权的仪式结构之中，表现出中国古代帝王绘画一些重要的形式规定和宋徽宗本人在礼仪方面的特殊爱好——这件作品的政治礼仪内涵就变得非常复杂了。除了政治寓意之外，其中或许还隐藏着中国古代风水学、星相学等方面的内容，而这些内容与古代中国人的思维图式又是关联非常密切，上到帝王的皇城选址、布局，下到普通百姓的造房建坟，都可以见出这种思维图式的影响与作用。这是中国古代独有的思想观念资源，读懂它才能真正读懂许多古代作品，读懂古人的观念

世界。其三，由于中国古代历史过于绵长，礼仪规范在不同时代肯定是有比较大的差异。这种差异在古代中国画中也是有所反映的，揭示其间的差异就等于再现了不同时代的生活，把不同时代人们的观念呈现出来。同时，这种差异也可以成为我们鉴定古画真伪的一个重要依据。比如，竹林七贤题材的绘画，从东晋一直到今天，它都是画家们喜欢的一个创作题材。但不同时代的画家在处理这一题材时必然会将自己时代的一些礼仪规范、行为习惯乃至于地域风俗等因素融入绘画中，使得同一题材的作品表现出迥然不同的风貌。但是，其间应当存在着许多共同的、用以维系人们对于这一题材认同的象征、指示符号。而这些象征、指示符号很大程度上又是通过服饰、器物等与礼仪相关的构件来实现的。因而，首先应当明确的是所画人物的具体时代，以及与此相关的服饰、装扮、物件等的时代性。正如今天拍摄古代题材的电影、电视剧就

应当尽力接近那个时代的所有细节。演员一不小心把手表露出来、被拍进剧情中，肯定是极煞风景的。画家创作古代人物题材的作品同样也不允许出现这种情况，否则这件作品就无法成为传世之作。进而言之，古代中国画对于社交礼仪的艺术阐释，不仅体现了画家本人的学识修养，也能够使人通过绘画作品"看到"历史中那些具体而微的东西，到底是怎样被一贯地继承下来，哪些又被时代性因素所冲淡。如此，我们观赏古代作品时就不仅仅只关注作品本身，而是能够透过具体的作品看到画面之外中国古人观念世界的历史沉浮。

总体来说，古代中国画中有关社交礼仪的部分是一个有相当包容性的领域。我们相信，在古代中国绘画这个"看得到"的观念世界中，有着许多冰冷文献之外的鲜活内容等待着我们去发现、去揭示。

第一章

想象来生、想象另一个世界
——《人物龙凤图》、《人物御龙图》

第一节

相关背景知识介绍

1949年2月，湖南长沙东郊的陈家山战国楚墓，出土了一件后来被称为帛画的画作。据现场目击者回忆，这件作品长约31厘米、宽22.5厘米，折叠于一个竹笥上，放在棺椁旁，这就是后来人们常说的《人物龙凤图》。由于时值新中国成立前夜，国家尚处于战争状态，这一发现没有得到应有的重视，盗墓者将它卖给了当时的长沙富商、收藏家蔡季襄（1898—1979）先生。新中国成立后，蔡先生参加了湖南文物管理委员会，就把帛画捐献给委员会保管。值得一提的是，蔡先生曾就这件帛画著有《晚周帛画家的报告》一文，首次提出了帛画的概念。这为后来的学界普遍认可，并一直沿用到今天。1973年5月，湖南省博物馆在清理马王堆楚墓子弹库1号墓时，又

发现了另一件帛画作品《人物御龙图》，画面长约37.5厘米、宽约28厘米，未缝边。通过对考古资料的分析、辨认，可以确定它与《人物龙凤图》在形制、绘画手法以及功用等方面有着许多相似之处，且都是战国时代的物品，前者的墓葬时间要稍早一些而已。

由于这两幅帛画都是出土于墓室之中、与先秦时期的丧葬文化有关，自然关于它们的用途问题就成为人们关注的焦点。帛画出土之后，郭沫若（1892—1978）、梁思永（1904—1954）、孙作云（1912—1978）、熊传薪等当时国内最著名的考古专家都介入到研究讨论之中。由于很多学者无缘到达现场考察、只能通过一些复制品进行研究，时任湖南省博物馆馆长、曾经主持发掘马王堆千年女尸、同时

也参与此次挖掘活动的熊传薪先生的一言一谈就显得格外的重要。

1981年第1期的《江汉论坛》，发表了熊先生的著名文章《对照新旧摹本谈楚国人物龙凤帛画》，立即引起了强烈的反响。在文章中，他认为："有两种可能：一是帛画原放在椁盖板下面的顶板上，是土夫子（湖南人对于盗墓者的称呼——引者注）掘墓凿断顶板时，无意掉在边箱之上……二是作为早期引魂升天之物，它的摆放位置还不很严格，在入葬时有可能把它放在椁边箱随葬器物之上。"他的基本思路被后来的研究所肯定，但所说"引魂升天"的观点却在日后遭到了较多的质疑。目前人们普遍接受的观点是，帛画的主要作用是用以招魂、安魂而非"引魂"。"灵堂中高悬祭魂，出殡时在行列中高举招魂，入葬后覆在棺盖上安魂、护魂。"[1]《人物龙凤图》、《人物御龙图》以及其他相近时期的帛画，"原来都是平铺在棺盖上，而且其顶端大多裹着一根竹条"，类似的帛画在后来马王堆中还有出土，总共有十一件之多，都属于一种称为"非衣"的帛画——一种不是用来生前穿着，而是用来死后助葬、画有死者图像的旌幡。它们的产生与先秦、两汉时代人们崇信灵魂不死、可以在来世获得永生有关，但这里所说的来世不等于后代所说的死后升天。

巧合的是，所有出土帛画都集中于湖南、湖北的古代楚国疆界之内，而绝无其他地域的例子。人们自然联想到信奉巫鬼、重视谣祀的楚人习俗，比如屈原（约公元前339—前278）就有名为《招魂》的文学作品，可证殡葬文化中的招魂习俗在先秦的楚国已颇为流行。实际上，这种民间习俗从先秦到两汉乃至于后来的北宋时期，都还一直存在于楚人的生活信念之中，如宋代襄阳人米芾（1051—1107）就对"仙异不死"之说深信不疑。因而，这是楚国特定地域风俗的产物，将它们与招魂仪式相联系似乎是没有问题的。

但是，这种普遍接受的观点在今日又面临着被颠覆的命运。巫鸿先生在《礼仪中的美术》一书中提出了他对招魂这种仪式过程及其内涵之意义的新认识。他认为，"汉代的葬礼在招魂的仪式之后进行。将死之人被安放在地上，身体用一大块布覆盖起来"，"为使刚刚断气、看起来已死的家庭成员重新复活所做的最后一次努力"。其目的"是表现孝心，而非实际的医疗手段"。而"用衣服招魂，意味着这衣服象征着被招魂者的存在，它充当的是'引诱'灵魂回归的'治病'工具。而死亡则意味着这种（招魂的）努力失败了，因此招魂的衣服应该被抛弃，而不能作为敛尸之用，更不可能和尸体一起埋入墓中。所以，盖在马王堆轪侯夫人内棺上的帛画不可能用来招魂"[2]。尽管巫鸿的研究对象不是我们所说的

① 刘晓路：《中国帛画》，中国书店1994年6月版，第48—49页。
② 巫鸿：《礼仪中的美术》第102—104页。

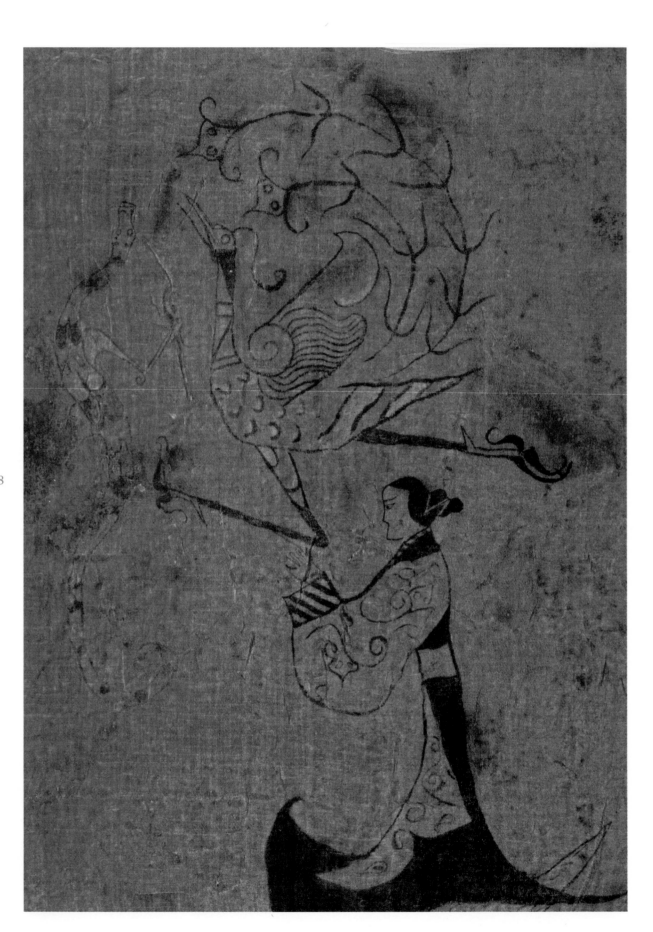

《人物龙凤图》
战国
帛画
31.2cm×23.2cm
湖南省博物馆藏

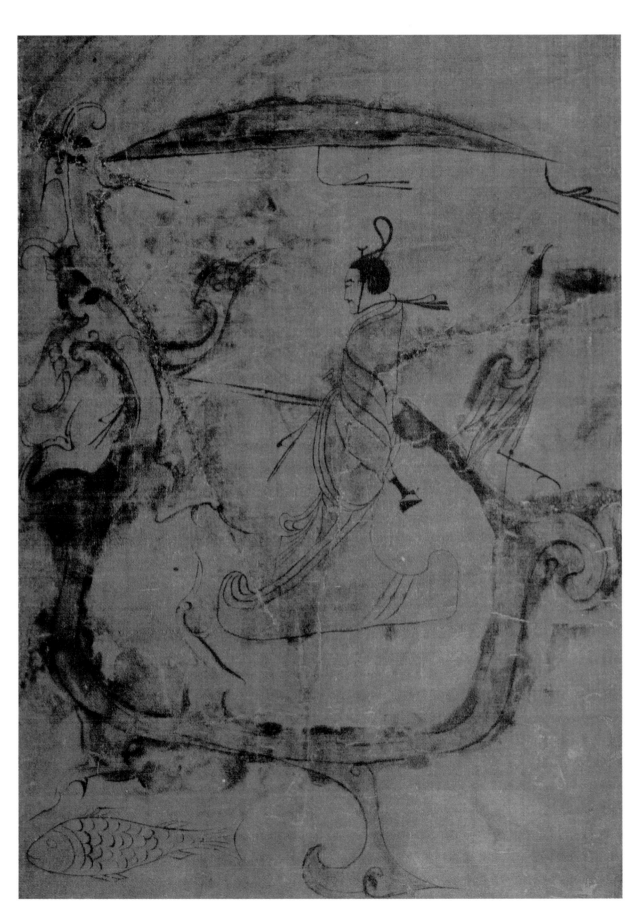

《人物御龙图》
战国
帛画
37.5cm×28cm
湖南省博物馆藏

两件战国帛画，而是西汉时期的马王堆帛画，但他的观点已经否定了两件战国帛画是用来招魂的判断。理由是，战国帛画的时间要早于马王堆帛画，我们不能将后世都不具备的观念强加给前代。也就是说，如果马王堆帛画不是用来招魂的，那么，两件战国帛画则更不可能用来招魂。

再者，类似帛画的画面寓意一般认为是用来指引死者升仙，如画中龙、凤的形象都是起到引导死者的灵魂走向仙界的作用。对此，巫鸿似乎也并不苟同，他先是引用俞伟超先生的观点："在先秦典籍中，升仙思想找不到明显踪迹。它只是汉武帝以后，尤其是西汉晚期原始道教发生以后，才日益成为人们普遍的幻想"——虽然巫鸿并不完全同意俞伟超的观点，却也只能最大限度地认为，"我们尚不能排除这样一种可能，即升仙的概念早在西汉前期就已流行，只是还没有形成理论。"[1]也就是说，巫鸿给出的升仙概念出现的最早时间也没有早于西汉早期，作为战国时期的帛画自然不应当有此观念和寓意。

对于马王堆软侯夫人墓帛画的画面寓意，巫鸿的观点是："死者在铭旌（即帛画——引者注）上有两种形象：一个代表她的尸体，另一个描绘她在阴间的永恒存在。"[2]据此推断，早于马王堆的两件战国帛画所描绘的应是死者在阴间的生活，而不包含任何升仙的寓意。

我们今天的研究也佐证了这一点。如果一定要寻找出处的话，"仙"这个概念类似形态的最早出现也应在屈原时代。但如《楚辞》中的《山鬼》等篇虽有描绘神异之人的文辞，却没有证据可以证明，屈原的描绘蕴涵着人死之后可以变为神仙的推断。相反，正如巫鸿所说屈原《招魂》表达的是魂魄归来的意思，所归之所不可能是帝和巫咸所在的天界，只能在四方天地和故乡（墓室）之间选择。而四方天地则是"往恐危身"充满恐怖的所在，唯有"像设君室，静闲安些"的故乡不仅是安全，而且能够满足死者所有的"需求"，甚至比生前享受到的还要好。在《招魂》的后部分文字中，屈原用他极为铺张的笔触将地下世界描绘为比生前世界更为奢华、更为理想的所在：在那里不仅有四季，而且"冬有宎厦，夏室寒些"——比人间四季还舒服；不仅有山川溪谷，而且"川谷径复，流潺湲些。光风转蕙，氾崇兰些"——地下的"大自然"只生长高贵芬芳的植物、从没有恶花恶草……

专门为《楚辞》做章句注解的东汉文学家王逸（约89—158）认为，屈原《招魂》所招之魂就是客死秦国的楚怀王（?—前296），所以，屈原的文字"外陈四方之恶，内崇楚国之美"，呼唤楚怀王的灵魂能够回到楚国（此时楚怀王的尸体已经被送回楚国）。我们认为屈原的例子已经说明，在楚人的观念中，人死之后的魂魄回到故乡——具体地说是回到墓室，而不是升天——才是死者的理想归宿。而且，一直到升仙学说相对成熟的东汉时期，人们对于地下墓室如同生前世界一般的刻意经营，其目的也是表达这样一种观念：人死之后归于地下、在地下开始另一种"生活"。因此，《人物龙凤图》、《人物御龙图》的画面寓意都是围绕墓室，或者准确地说，是围绕死者在墓室中的"生活"来展开的，它们与升仙无关。

当然，迄今为止关于这两件帛画尚有许多需要进一步考证的问题，比如画面中龙、凤到底是什么？如果真是龙、凤，它们的起源是什么？战国时期这两件帛画与后来马王堆的T字形帛画在大小尺寸上的悬殊，等等问题。

[1] 巫鸿：《礼义中的美术》，第109页。刘晓路先生也认为："追求升天的代表人物莫过于秦始皇和汉武帝，他们也是到处寻仙访道，企求长生不老，生前乘龙升天，永绝死亡，而决非死后引魂。因此，引魂升天说没有任何根据。"《中国帛画》，第46页。
[2] 同上书，第119页。

第二节

具体情节分析

研究古代礼仪问题，服饰是一个重要的环节。所以，我们不妨先从两件作品中的人物服饰说起。

粗看画面，人们得到的第一个感受就是两件作品中的人物、服饰的造型处理并不写实，或者说，与我们今天所期待的绘画写实距离很远。但我们要强调的是，虽然画面如此处理的确称不上写实，却也非完全没有事实根据的随意臆想。它们与先秦至于西汉时期楚国贵族的服饰礼仪有着非常密切的关系。比如，最明显的两个男女人物所着裙子的下摆皆非常宽大，不仅已经大幅度曳到地上，而且有意识地夸饰为一种类似弧形"底座"的样式。自然，现实生活中的楚人服饰不可能有如此宽大的"底座"，即便一些隆重的仪式也不太可能身着如此不便的服饰。不过楚人的服装大都曳地，以显示其飘飘然的风度，女性服饰的裙子下摆特别宽大，这在出土文物中都是可以找到不少例证的。贵族的礼服尤其强化这一点，也的确有其礼仪

要求的背景。换句话说，战国时期的这两件作品虽不写实，却是抓住了这一特点，或者说，丧葬中的仪式图画有可能夸张了这种服饰的习俗。又如，画面中女性人物腰身束得极小，与史籍记载之楚王好细腰的流行风尚也完全一致。如果再做横向对比，则又"和长沙彩绘漆卮上的妇女形象相近，可征这种好尚已成社会习俗。反映具一般性，当时是作为美的标准而出现的"。[1]再如，女性人物服装袖口附近不规则的云纹绣以及旁加深色的镶边，在今日出土的楚地男女陶俑中也时常能够见到，并非是一个孤单的例子。再从腰间的装束来看，画面中男女人物的腰间束带都应是丝织的宽展大带，这也是贵族在非常正规的仪式中的装扮——人死之后进入到另一个世界、开始另一种"生活"，毫无疑问是件庄重的大事，所着服饰应当是非常考究的。这些都证明，这两件作品虽为丧葬之物却基本符合当时的贵族礼仪规则，有其非常明确的现实生活的源头

① 沈从文：《中国古代服饰研究》，第59页。

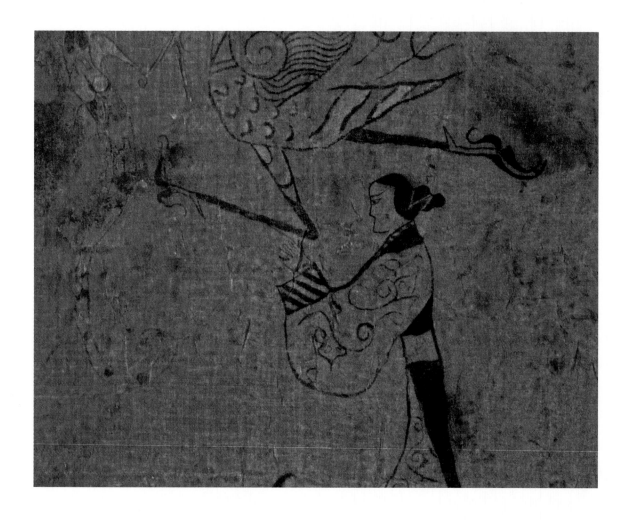

出处。同时，通过服饰方面所反映出来的情况，我们也可以肯定，画面中的男女人物皆非一般常人，而是拥有相当高社会地位的贵族。

在找到两件作品的相似点之后，我们可以进一步来考察它们的差异性。毕竟这两件作品本不相干，且所表现对象各为男女，二者的差异性不仅有而且应该还是比较大的。比如，男性人物服装虽没有花饰图案，而其衣裳之裹身曲线则分明暗示应是高级的丝织物所织就；而女性的服装则绣有明显的图案花纹，其袖口、下摆呈现出明显的接块状，应不是一种织物所成。这种差异不是时代前后的原因所致，而是源于二者身份规格的不同。相比较，

女性人物的服饰样式在那个时期的出土文物中要更常见一些。楚人本来就喜欢刺绣大幅面的动植物花纹，"这种装饰图案是春秋战国一般性图案，反映到工艺品多方面，相当普遍"。[①]此外，"在服饰的外观上，楚人有意识地对领、袖、裾的各部位还加了边缘"，这在女性人物的服装上体现得最为明显。此外，女性人物服装的袖口非常宽大，接近于后来所说的"琵琶袖"[②]，在当时也是非常普遍的礼装样式。但是，男性人物的服饰却是另一种风格："袖袂大都作紧窄形，而垂胡较大，便于肘腕的行动"，这种服饰不是一般士人的打扮，而是地位在大夫以上者才允许穿着的服装。

①②③ 沈从文:《中国古代服饰研究》第60、61页。
④《楚文化研究论集》第二集，荆楚书社1989年4月版，第161—162页。

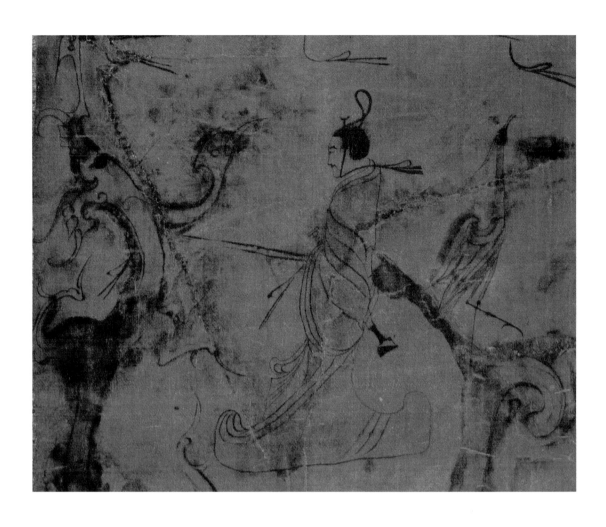

男女之差异还体现在发式上。女性人物的"发髻向后倾"，与同时代出土文物中的女性发式相比，"发髻的位置、样式都十分相近。可以说，战国初到西汉末，这种髻子式样及位置具一般性"③。而男性人物则是"头上着薄纱高冠一片"，"用极其轻薄丝织物作成"。④按照沈从文（1902—1988）先生的观点，这种头部装扮方式一直到西汉时期仍然存在，也应该具有贵族男性礼仪服饰的一般性。男女之间的最大差异表现在，男性身着佩剑，头顶上方似乎拥有一方"华盖"，而女性则全无这些饰物。佩剑自然是古代男性的特权，但是华盖的出现彰显了这个男性主人和女性主人生前地位的较

大差异，倒未必完全是男尊女卑的原因。有学者据此认为，《人物御龙图》有可能模仿传说的上古时期黄帝升天的一幕。这样说的理论是：一、晋人崔豹《古今注·舆服第一》说："华盖，黄帝所作也。与蚩尤战于涿鹿之野，常有五色云气，金枝玉叶，止于帝上。有花蕊之象，故因而作华盖也。"根据这段文献和画面中出现的"龙"形舟以及船体下的云霓形象，可以做此推测。二、黄帝升天的传说在战国时期的典籍多有提及，如《庄子》大宗师第六就说："夫道，有情有性，无为无形，……黄帝得之，以登云天"，指的就是黄帝在乘龙飞升，上天作神仙的故事。战国时期人们对此应非常熟悉。但这一

观点遇到的问题也很麻烦：一、我们前文所说的战国时期尚没有升天成仙的思想。帛画所指必是地下世界而不是天上世界。如何能有模拟黄帝升天的寓意呢？二、《人物御龙图》能够有资格做如此之模仿，其主人必定是诸侯王一级的贵族。不然，依照"器以藏礼"的礼仪要求，这种做法已有僭越之嫌，将给死者和他的亲属带来政治上的灾难。毕竟帛画不是画好之后立即进入墓室、永隔天日了，它还需要在殡仪上公开亮相，在众目睽睽下接受参加殡礼者的祭拜。而按照刘晓路先生的观点，这两件帛画的主人只不过是"中等贵族身份"，远没有到达王侯的级别——僭越之罪岂是死者及其家

《人物御龙凤图》局部

属能够承担的？

因此，我们认为，《人物御龙图》与黄帝升天的传说应无直接的模仿关系。画面中所现之"华盖"，应是战国时期诸侯贵族日常所乘车骑附带的伞盖之类的东西。也就是说，这个日常用品符合墓主人生前的身份规定。至于画面中的"龙"形则是一种楚国风俗的表现："楚族立国之前，其先民所崇拜的图腾中就有虚拟的动物龙和凤"，"对于龙凤纹饰作大量而精致的刻画，可以说是楚文物的一个突出特征，给人的一个印象是楚人对龙凤纹十分尊崇。尤其是对凤的尊崇就更为明显"①。此时"龙"的形象尚没有如后世一般固定为帝王的化身，让死者乘坐"龙"形舟

在地下遨游，只不过寄托着生者的祝福与祈愿而已，亦无僭越之嫌。

对于《人物龙凤图》的解释似乎也存在着这种偏至。

一般认为，《人物龙凤图》女主人的脚下——即画面右下角舟形的物体，似乎只能解释为是大地的象征。天为阳、地为阴；男为阳、女为阴。并且，这一观念对于战国时期的人来说应该不陌生。女性离地而升、并以大地为依托也是说得通的。至于画面中的大地造型之所以隐而不显，是因为此时女主人正在飞升途中、已远离大地，取的是一种鸟瞰象征的意思。再如，画面左上角扶摇直上的龙和中上方苍劲奋起的凤，这两个形象夭矫盘曲，

①《楚文化研究论集》第三集，湖北人民出版社1994年4月版，第343、349页。

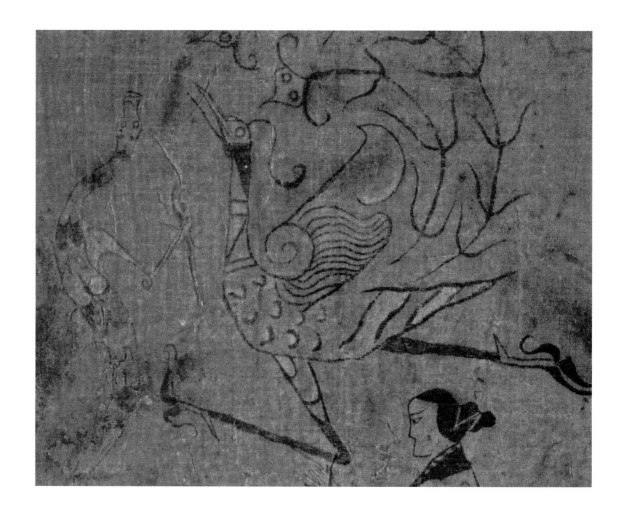

《人物御龙凤图》局部

作向上飞腾之状，比较明显地表达了升仙的寓意。尤其是凤的形象正好处于女主人的头顶上方，比较切合女性的身份。而此二者皆画于女主人的视野上方，或许暗示着女主人生前的地位尚不及死后升仙乘龙、御凤的级别。即使她是位大夫的夫人，也只能在龙和凤的引导、带领下，朝向仙界飞升。

以上解释的着眼点仍在于帛画的主题是升仙，我们认为，这无疑在把这件帛画描绘成一个故事性的叙事结构。但它不是战国时期绘画的真实面目，而是以后世（如汉画像）"图像故事"的方式比附前代的错误做法。因为，到目前为止，我们尚没有发现一幅秦汉以前以单一叙事性为主的图画。战国时期中国绘画的正常做法应当是

以图像、纹饰的象征为主的面目。这方面的例证很多，如战国时期曾侯乙墓漆棺画——其绘画的界面远远大于帛画，但画面基本以龙蛇禽鸟的形象为主，带有明显的原始图腾的性质——只有象征意义并无明显的叙事结构；再如晚于这两件帛画的秦兵马俑，人物车马数量极为庞大且偏于写实，但亦无叙事性的倾向。由此我们认为，《人物龙凤图》中的龙、凤和《人物御龙图》中的"龙"形舟一样，只是表达一种祝福与祈愿而已，并无更多故事、典故的附丽。

对于《人物御龙图》画面中出现的"鹭鸶"（站立于龙形舟尾部的鸟）和鱼的形象，它们的确切所指及其寓意目前学界尚有争议。我们所说的"鹭鸶"

16

（金维诺先生的观点），有的学者认为它是凤，有的认为是仙鹤。本文认为是"鹭鸶"的理由有五：一、就绘画技巧来说，这两件帛画虽然谈不上写实，但在一些关键性的形貌特征方面却比较忠实于现实，这在我们上面的分析中已得到了充分的证明。以此推论，"凤"的形象是画面中的重要角色，亦不应偏离得太大。而在《人物龙凤图》中凤的形象已经表现得比较充分、固定，故不可能在晚些时候的《人物御龙图》中偏离得如此严重。也就是说，《人物御龙图》中的这只"鸟"太不像凤了，不像得有些不可理解。二、楚地对凤的尊崇更为明显，将之置于船尾且画面形象偏小不符合楚人的习俗。三、

战国乃至于到东汉时期，龙、凤必须成对的观念尚不成型。我们不能根据《人物龙凤图》中出现的龙、凤，推断《人物御龙图》中的这只"鸟"就应该是凤。说到底，这两件帛画是各自出土的，且时间、断代上有些悬殊，它们之间并无直接的关联性。四、就画面形象而言，这只"鸟"更像是只鹭鸶。五、楚地多湖泊，而鹭鸶喜水湿之地，将楚地常见的鹭鸶搬到画面中没有什么不可以。

至于"仙鹤说"则以郭沫若先生最为代表。他在《文物》杂志1973年第7期开篇发表过一篇《西江月·题长沙楚墓帛画》的词，说的就是《人物御龙图》："仿佛三闾再世，企翘孤鹤相从。

陆离长剑握拳中，切云之冠高耸。"郭老没有亲临发掘现场，仅凭从湖南寄来的文字、图片资料进行研究，不免会有些缺憾。他的词中简直把画中人物说成是屈原了，确实有些想象过头了。实际上，仙鹤的形象在先秦时代的绘画中极为难见，仙鹤所寄托的健康长寿、升仙不死的寓意要到西汉以后的很晚时代才产生。目前我们能够见到的较早绘有仙鹤形象的是集安高句丽的墓室壁画，其时间已接近三国时期了。所以，"仙鹤说"不符合先秦时期绘画的时代性特点。

我们认为，帛画中出现的这只鹭鸶和画面下方的鱼的形象——它们之间应是一种组合呼应的关系，即可以根据鱼的一般寓意推测出鹭鸶的寓意。而鱼在先秦两汉时期往往象征着吉祥平安，鹭鸶之寓意大体也应不出这一范围。

龙凤鱼鸟的形象在先秦两汉时期楚地的出土文物中是比较常见的，特别是龙凤形象在春秋战国时期的工艺品中相当普遍，属于一般性图案。它们在画面中扮演的角色有些类似于后世年画人物之侧的蝙蝠、梅花、牡丹等图案和形象。其作用不是要和画面中的人物形成某种故事性的关联，而是仅仅表达祈福与祝愿的心意——为了死者，也为了生者。

从《人物龙凤图》、《人物御龙图》到马王堆西汉早期帛画，无不是以祈福死者死后另一种"生活"作为画面的主题意旨。所不同的是，进入汉代以后，随着道教的兴起、神仙之说的广泛流传，夹杂着本来就有的原始宗教的遗存以及世俗的民俗期盼，各种信息观念的杂糅乃至于"一锅煮"的现象开始出现在丧葬文化之中。汉代帛画的画面刻画内容更为复杂，画幅也变得更为阔大，甚至由帛画演化为壁画，场面也更为壮观，其间的寓意交叉、堆叠甚至矛盾冲突也更为明显。以此为参照，我们认为，早于它们二百年的《人物龙凤图》、《人物御龙图》的基本寓意仍应限定在原始宗教、民俗和楚地社会风俗的层面上才能得到比较稳妥的解释。

第二章

强者的温煦与威严
——《步辇图》

第一节

相关背景知识介绍

Ⅰ.《历代帝王图》
《历代帝王图》又名《古帝王图》，描绘了西汉至隋的13个帝王像，每一像均有题款。按顺序如下："前汉昭帝刘弗陵"；"光武皇帝刘秀"；"蜀主刘备"；"吴王孙权"；"魏文帝曹丕"；"晋武帝司炎""后周武帝宇文邕，在位十八年，五帝共二十五年"，"陈文帝，在位八年深崇道教"；"陈废帝伯宗在位二年"；"陈宣帝讳顼在位十四年，深崇佛法，日召朝臣讲经"；"陈后主叔宝在位七年"；"隋文帝杨坚在位廿三年"；"隋炀帝杨广在位十三年"。
《历代帝王图》选取的13位帝王有暴君、庸帝、昏王、明主。每个帝王独立成一组，一般有两名侍者，其中陈后主只有一侍，而陈宣帝则随有10侍、作者善于选用特征性细节，尤其注意刻画面部五官的不同。作为共同气质，这些皇帝多少均具有"王者"风度，为了突出天子的与众不同，侍者们相应画得矮小，甚至于和帝王的高大不成比例，这是中国传统绘画常用的手法。

18

在中国绘画史上，阎立本（约601—673）是我们所知道的创作帝王题材绘画最多的画家，传世的《历代帝王图》[1]分别绘有从汉代到隋代之间13位帝王的形象，这在中国古代画家中是极为少见的。这里见到的《步辇图》属于历史纪事性的作品，在阎立本众多帝王题材绘画中是最为特殊的一幅。[①]

唐太宗，贞观八年（634）和贞观十二年（638），吐蕃领袖松赞干布，曾两次请求与唐通婚，皆遭到了唐太宗的拒绝。贞观十四年（640），松赞干布又派"大相"禄东赞携带重礼晋见唐太宗，最终订成婚约。《步辇图》描绘的就是唐太宗接见禄东赞的一幕。

关于唐太宗时代文成公主嫁与吐蕃松赞干布之事，我们一般习惯认为，这是一段传颂千秋的佳话。但历史事实却是具体而错综复杂的，汉藏两族走向和平、联姻的道路，其过程并不平静。也可以说，《步辇图》这一画面场面的获得经历过刀光剑影的搏杀。

唐朝立国之初，大陆边境线上群雄林立：北有突厥，东有高丽，南有南诏，西南有党项诸羌、吐蕃等。其中，除了南诏因唐朝支持其统一事业、对唐比较友好之外，其他诸雄对唐皆有不同程度的敌意。尤其是北方的突厥，兵强马壮、势力最为强盛，侵略之意最为显著，威胁也最大。而此时的唐朝即使在其初定的中原地区，尚有隋代末年残存的农民起义军、割据势力需要平定、收抚，更无力应对突厥的入侵。大多数情况下，只能在北方边境线上做些零星的抵抗，有时则以金帛

① 有学者根据《旧唐书》的记载和《步辇图》后北宋章伯益的篆书题跋认为，《步辇图》不是一个为松赞干布求亲的场面，而是唐太宗打算以琅邪长公主外孙女嫁给吐蕃使者禄东赞的场景。更有学者认为，画中描绘的是唐太宗准备给禄东赞授官的情节。本文不参与这些争议，仅持普遍接受的观点，即《步辇图》描绘的就是为吐蕃松赞干布求亲的一幕。

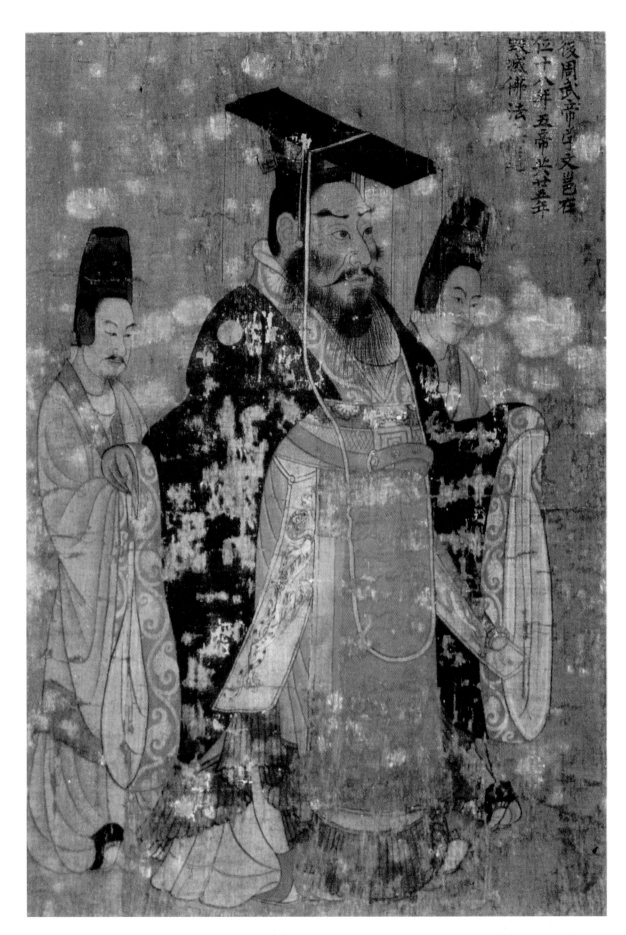

《历代帝王图》
唐代　阎立本
绢本　设色
51.3cm×531cm
美国波士顿美术馆藏

後周武帝字文邕在
位十八年五帝兴廿五年
毀滅佛法

财物为代价议成临时性的和约、换来短时间的和平。显然，这种方法无法阻止突厥的入侵行为。整个唐高祖（566—635）时期，突厥的入侵乃至长驱直入仍然是常有的事情。最严重的一次是武德九年（626）七月，唐太宗刚刚继位，突厥颉利可汗（579—634）亲自率领十万军队突袭武功、攻打高陵，兵锋直逼唐朝的国都长安。当日，长安被迫全城戒严。最终，唐太宗以"便桥会盟"[1]的方式扭转了这次重大的危机。

在这一时期里，吐蕃对唐的军事外交基本上取火中取栗的姿态，交恶时多、友好时少。唐高祖武德六年（623）四月，吐蕃趁唐军与吐谷浑在洮州、岷州一带交战之机，攻陷唐芳州。自此，

两国关系呈现出日趋交恶的态势。但是，到了贞观四年（630）整个形势发生了转机。由于唐朝对突厥内部采取恰当的怀柔、分化政策，同时颉利可汗的穷兵黩武也招致了下属们普遍的怨怒——此两者大大削弱了突厥的战斗力，唐朝终于取得了一系列决定性的胜利：先是大将李靖（571—649）大败颉利可汗于阴山，后是唐军生擒颉利，余者大多率众来降，漠南之地为之一空。自此之后，唐朝的军事外交由被动化为主动，开始呈现出四夷宾服的局面。据《资治通鉴》记载："（贞观四年三月）四夷君长诣阙，请上为天可汗……是后以玺书赐西北君长，皆称天可汗。"[1]

在这种态势下，松赞干布于贞观

Ⅰ．便桥，即西渭桥，是唐朝时期渭河三桥之一，位于长安城西北，咸阳东南，此是进出长安的重要通道。唐太宗于武德九年（626）八月九日登基即位，八月二十八日突厥颉利可汗即率大军兵临便桥。突厥当时是北方强蕃，大军兵临城外，显然来者不善，唐朝京师长安的安全面临严峻考验。对于这一突发紧急事件的态势与处置，《资治通鉴》有这样的记载：颉利可汗兵临便桥当天，派心腹大将执失思力作为使者入见"以观虚实"。结果，执失思力遭到唐太宗的严词苛责，被囚禁在门下省。随后，唐太宗亲自带领高士廉、房玄龄等六骑出长安城径直到渭水之滨，"与颉利隔水而语，责以负约"。当天，颉利前来"请和"，唐太宗下诏许之并随即还宫。乙酉（三十日），唐太宗又亲往长安城西，"斩白马，与颉利盟于便桥之上"。结果，突厥引兵撤退。

① 《资治通鉴》卷第193 "唐纪九"，岳麓书社1990年5月第一版，第523页。

八年（634）和贞观十二年（638）两次请婚于唐，而均遭到了唐太宗的强势拒绝。这自然是正常的。因为吐蕃既没有像"西北君长"一样拥戴唐太宗为"天可汗"，更没有为此前的数次入侵谢罪并请求和平的意思，此时的请婚并不是一种顺服的表现，其姿态仍然是倨傲不恭的。果然贞观十二年（638），吐蕃以唐拒婚为理由，进攻唐境，与唐军交战于松州（今四川松潘）。唐军大败之，史称"松州之战"。此次战役的确打痛了吐蕃：数位大臣因此自杀，吐蕃军心开始动荡。史书用了一个"惧"字来描绘松赞干布战败之后的心态。出于这些因素的考虑，吐蕃不仅撤出入侵之军，而且正式遣使

向唐太宗谢罪。谢罪之后再提请婚之事，唐太宗方才答应堂兄任城王李道宗之女文成公主（约623—680）入藏成亲。

因而，我们看到的《步辇图》中吐蕃使者的神情、仪态被描绘成拘谨、略带战栗的样子，而唐太宗则被刻画为宫女环绕、团簇，一派温煦、祥和、喜庆之色。这种画家刻意营造的对比感，彰显的不仅是汉族皇家仪式的庄严，更在于把一种战胜者出于政治军事平衡考虑的通婚之举，描绘为是对吐蕃的"赐婚"——战胜者对战败者谢罪顺服之后、带有宽仁拂煦之意的恩赏。

第二节

具体情节分析

在我们详细讨论《步辇图》中隐藏的礼仪规范之前，首先应当明确的是这一仪式所对应的场所，因为场所本身也是皇家礼仪的一个重要组成部分，不同的仪式对应着不同的场所，这在中国古代的皇家生活中是最基本的常识。

这个问题的答案就在作品的名称中，《步辇图》的"步辇"两字已经告诉我们，唐太宗并没有在正式的宫殿中、或者朝堂上接见吐蕃来使禄东赞，而是乘坐步辇在宫殿外接见了他。并且，肯定不是在皇帝理政、议政的宫殿外，有可能是皇帝休闲、读书的宫殿外。

这是一个非常的举动。

按照唐朝的礼仪规定，天子的正式出行应当乘辂而不是步辇。辂是一种天子乘坐的大车，往往配有仪仗、仆从等一整套的附属配备；而辇则是由人抬的软座，接近于后来的轿子，但一般没有外围封闭的包裹。初唐时期的几代皇帝，除了高宗（628—683）因身体较弱而喜欢乘辇之外，此前的高祖、太宗，凡有大礼之事必是乘辂，只有宫中行幸时才会乘坐步辇。[1]而且，即使是乘坐步辇也还有考究，即有大小辇之别，大辇由三十六人抬，小辇一般由八人抬，视事件的规格高低而定。[2]

从图中可以看出，唐太宗此时所乘步辇为六位宫女所抬，应是比之小辇更不上规格的更小的步辇。显然，唐太宗之所以乘坐如此低规格的步辇接见吐蕃来使，是经过刻意安排的。其意就是要将这种本为正规的仪式变成一种略带随意的宫中日常行为，以

[1]《通典》卷六十四礼二十四沿革二十四嘉礼九："大唐因隋制，玉、金、象、革、木，是为天子五辂。……高祖、太宗大礼则乘辂。高宗不喜乘辂，每有大礼则御辇。至武太后，以为常。玄宗以辇不中礼，废而不用。"
[2]《隋书》卷十"礼仪志"五，第192—194页。

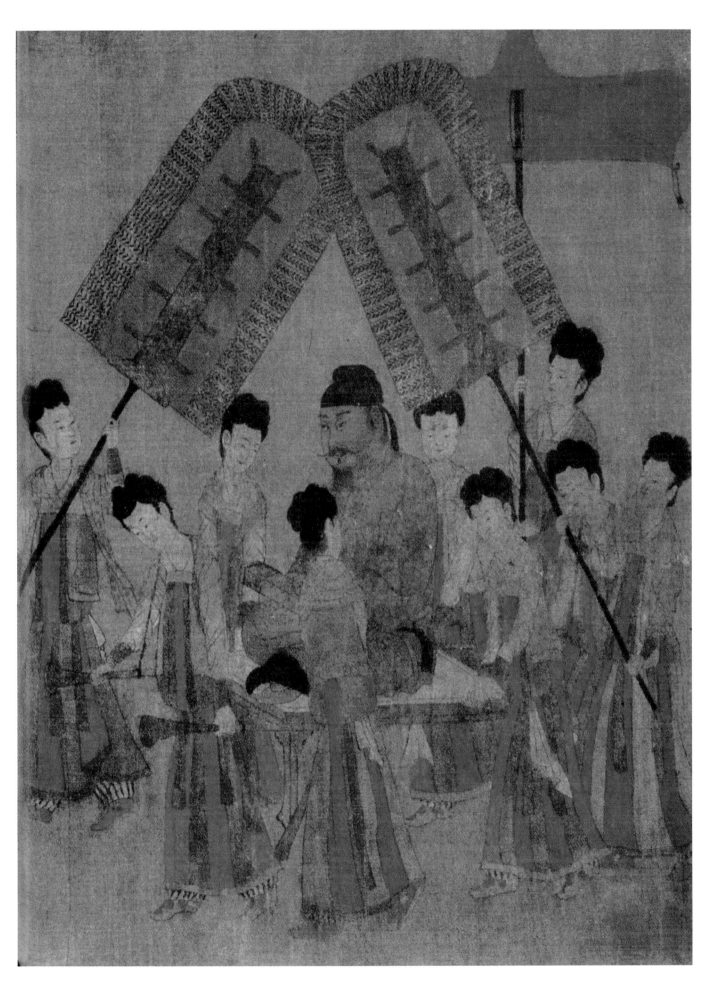

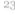

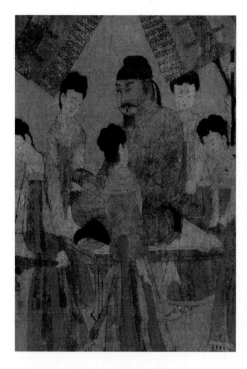
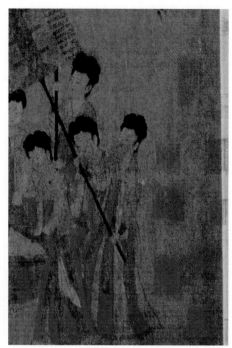

24

消弭唐朝与吐蕃长期以来的紧张关系给使者带来的压力，给对方以亲和感。其潜台词就是：既然已经结为姻亲，双方之间的事情就是"家事"——"一家人不拘常理"——战争时期的敌意都过去了，应该以今日之和亲为起点，面向和平的未来。

这种用意还体现在唐太宗本人的服饰和仪仗规格方面（古称"卤簿"）。唐太宗身着素装，头戴当时最为普通的、一般士人所着的幞头帽，完全是一副非正规场合下的随意装束；而环绕他的九位宫女，也一概是素髻宫装，除了面部略有敷粉之外，几乎看不到任何身体装饰和衣物装饰。六位宫女抬步辇，三位宫女分别在前后掌扇、持华盖，队形散落松弛，全无皇家仪仗的威严整肃。

整个唐太宗周围的画面似乎在形成一个暗示：好像皇帝是在宫中随意行走时正好"撞到"了吐蕃的使者，而不是刻意安排的接见。对于刚刚经历过战争、又将结为翁婿姻亲的双方来说，

如此的安排可谓是煞费苦心。

与此相反，双方订立婚约之后的第二年即贞观十五年（641）冬，文成公主入藏成婚时的送亲仪仗却非常气派。史书记载："（松赞干布）至柏海，亲迎于河源，见王人，执子婿之礼甚恭，而叹大国礼仪之美，俯仰有愧沮之色。"[1]可以想象，即使在跋涉了千山万水之后，松赞干布见到的送亲仪仗，依然不减其出京时的煊赫隆重——该给足面子的时候，唐太宗一点都不吝啬。

论国力、军力，唐朝在中国历史中虽然也是一流的，但未必是众望所归的冠军，西汉和清这两个朝代鼎盛时期的国力、军力都不输给唐朝。但唐朝军队在亚洲周边、特别是西北边境之外的实际驻扎范围要远远地大于西汉和清，例如在西北的安息、北庭等地设置都护府、施行管辖，在不是唐境的今天阿富汗等地也有驻军把守。"当时那一地区各部落之间，因为有唐军驻防，相对减少了彼此之间的冲突。

①《孝经图》根据儒家经典《孝经》十八章所画，每章一图，前附《孝经》原文，共分十八段，重彩设色。画作人物场景微小细腻，极为精湛可爱。
②《唐会要》卷九十七，中华书局1955年6月版，第1730页。

（左图）
唐朝的引班礼馆
（右图）
唐朝的陪同人员

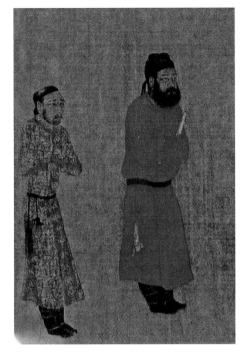

③许倬云《我者与他者——中国历史上的内外分际》，三联书店2010年8月版，第67页。《唐会要》卷三十二："武德四年八月十八日诏，五品以上执象笏，以下执竹木笏。"
④《通典》卷六十一礼二十一沿革二十一嘉礼六："贞观四年制，三品以上服紫，四品、五品以上服绯。六品七品以绿，八品九品以青。妇人从夫之色。仍通服黄。"

唐廷在亚洲内部，设立百余羁縻府州，任命当地酋长、首领，担任这些州府首长，却并不干预他们内部事务。亚洲内部，从今日五个斯坦到阿富汗地区，西到里海和黑海，东到葱岭之下，形成了中国的外围。"②由此可见，军事上的对抗与征服不是第一选择，对外政策的宽仁怀柔与文化经济发展上的绝对优势，是唐太宗成就贞观大业的关键。《步辇图》向我们展现的只是这一宏大历史画面的一瞥。

接下来，我们再来讨论画面中剩下的其他人物。按照正常的理解，画面的左侧红衣虬髯执笏者应当就是唐朝的引班礼官。贞观时代，礼官的职能运行由礼部负责，太常寺或鸿胪寺负责操作具体的事务。其中太常寺的官方色彩比较浓厚，而鸿胪寺则偏向于天子私人。尽管画面中我们无法确认这位礼官是来自太常寺还是鸿胪寺，但是通过他的红色官服和手执的象笏，可以确定这是一位介于四品、五品之间的官员③——官职并不高。紧随其身

后、拱手肃立的就是吐蕃使者禄东赞，所着服饰为网状的彩绘织物，以当时吐蕃的经济发展水平来说，这应当是上好的礼服了。或者可以说，吐蕃使者的衣着礼仪非常谨慎，服装的样式以及腰间的饰物都在一定程度上模仿了唐朝对于高级别官员的礼仪规定，而不是一般吐蕃官员的打扮。

最后一人应当是唐朝的陪同人员，从他的着装和手执之竹木笏来看，这应当是一位六品官（六品着黄、双铏），级别更低。

我们认为，图中不见任何高级别的唐朝大臣，而仅以两位级别较低的官员引班、陪同吐蕃的使者——一品"大相"禄东赞不可以理解为唐朝礼仪上的怠慢，而是与上文所述唐太宗的"卤簿"、风仪，与唐廷将此仪式定格为双方之间的"家事"往来是非常一致的。

第三节

画家在创作这件作品时遵守的礼仪规定

阎立本创作《步辇图》时正好四十岁，此前他曾在隋文帝（541—604）、隋炀帝（569—618）和唐太宗的秦王府为官，贞观年间升任刑部侍郎。阎立本为文艺世家，又兼在数朝为官，对于宫廷绘画的礼仪规范自然是了然于胸。

首先，画家将画面的右侧、也就是中国古人认为的东方的位置给了唐太宗及其"卤簿"仪仗的宫女，而将画面的左侧即西方的位置给了吐蕃使者和唐朝的引导官、陪同人员。这体现了一种非常明确的尊卑观念。中国古代的礼仪一贯认为东方为尊，如泰山是东岳，为五岳之尊等等例子很多。这主要因为"神主之位东向"（宋人朱熹语），又东方为日出之所——众宫女身着红妆簇拥着唐太宗从东方而来，确有祥云捧日而出的象征意义。

这种绘画礼仪习惯在唐人的作品中多有体现，如阎立本的《孝经图》[1]、卢楞伽的《六尊者像册》（传）等作品中的尊者都是放在画面的右侧、即东方的位置。再如《孝经图》中的孔子讲学部分，众弟子环伺于孔子的周围、位于画面的右侧，与《步辇图》几无二致。这些都是唐代人物画对待尊者的基本礼仪。

其次，值得我们注意的是，画面左侧为什么只画有引班礼官、禄东赞和陪同者三人，而不是两个人、四个人或者其他的数字呢？如果不仅仅是一种巧合的话，这种安排或许也有所象征。我们不妨来看看中国古星象学中北斗七星的图形，七星中的天枢、天玑、天璇、天权四星所构成的半包围

[1]. 此卷根据儒家经典《孝经》十八章所画，每章一图，前附《孝经》原文，共分十八段，重彩设色。所作人物场景微小细腻，极为精湛可爱。清初大收藏家孙承泽认定此卷为褚遂良书、阎立本画，但稽其画派画法及人物造型近似于萧照《中兴瑞应图》和南宋《卤簿玉辂图》。但又与南宋画法小异，加之《孝经》原文中避讳宋太祖、宋孝宗名字，以及经书原文抄写字体书法极不规整，估计此图和文皆出于南宋孝宗以后民间画师之手。其流传经过待考，曾见于《庚子销夏录》《江村书画目》《石渠宝笈》著录。

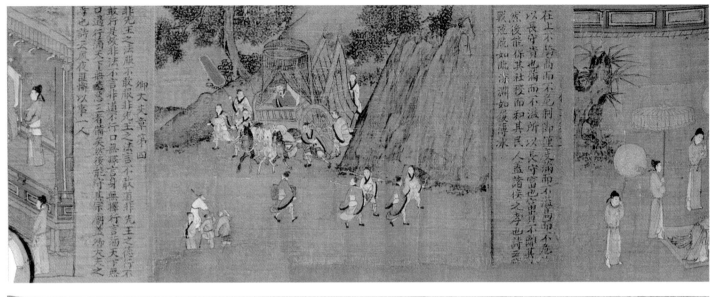

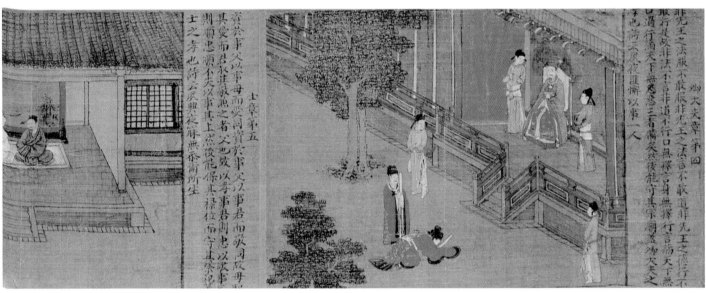

《孝经图》局部

唐代　阎立本　传南宋

绢本　设色

18.6cm×529cm

辽宁省博物馆藏

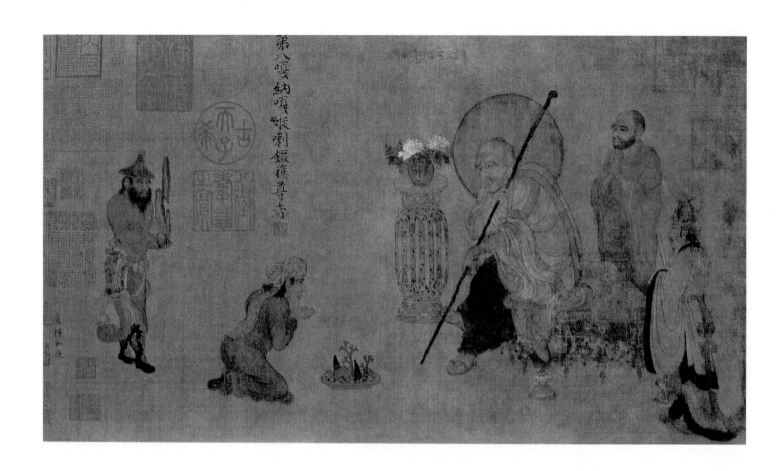

的"勺"状部分称为"魁"①，其余的玉衡、开阳、摇光三星构成的"柄"状部分称为"杓"。《史记·天官书》说："斗为帝车，运于中央，临制四乡"，也就是说，古人把北极星视为上帝的象征，而北斗七星则是上帝出巡天下所驾的御辇。我们今天观测到的北极星和北斗七星有一定的空间距离，北极星不可能跑到北斗星的"魁"之中。但古人相信，北极入"魁"是一种天子巡幸天下的征象，所以，象征北极星的唐太宗被画在御辇的北斗的"魁"之中，虽然宫女的人数要远远地多于构成"魁"的四颗星星，不过她们是作为一个象征性群体出现的，数字上的出入并不重要，重要的是她们的确构成了半包围状的"魁"状。如此，则只剩下"杓"

的部分的三颗星——即画面的左侧只能有三位而不是其他数字的臣下，朝向"魁"中做急趋走拜之状。

除此之外，我们还有另一个证据：画面中唐朝引班礼官的形体之大、所着服饰之鲜亮，在整个画面中显得过于出挑。对于他这个并不特别重要的角色，无论从哪个正常的角度来说，都有些不可理解。唯一的解释只能是，引班礼官所处的位置正好是北斗七星中的玉衡——玉衡的确是七星中最亮的一颗。这样，引班礼官的过于出跳就不是绘画本身的需要，而是由画面之政治寓意所决定的。当然，限于史料，我们只能把上述的说法视为是一种猜测。

最后，有必要讨论一下这件作品

《六尊者像册》局部
唐代 卢楞伽（传）
绢本 设色
共六开 每开30cm×53cm
故宫博物馆藏

① "魁"这个词，在秦汉时期的文献中多用来指称异族或下众头领，带有贬义。但在星象学中不是贬义。

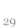

《簪花仕女图》局部
唐代　周昉
绢本　设色
46cm×180cm
辽宁省博物馆藏

《簪花仕女图》描绘了簪花仕女五人，执扇女侍一人，点缀在人物中间有猧儿狗两只，白鹤一只，画左以湖石、辛夷花树一株最后结束。仕女发式都梳作高耸云鬟，蓬松博鬓。前额发鬟上簪步摇首饰花六至十一束不等，鬓鬟之间各簪或牡丹、或芍药、或荷花、或球花等花时不同的折枝花一朵。眉间都贴金花子。着透体博袖敞领宽肥外衣，内着腰身直束至半胸际的曳地长裙，裙色有石榴红色或大撮晕撷团花者。女侍红裙，敞领薄罗宽松外衣，红帛约束双臂，执扇随从于簪花仕女身后。簪花仕女都有彩绘泥金银披巾围绕肩臂再下垂至膝部。左数第二簪球花仕女颈下环有造型宽大的金项圈，又从画面构图上通体长短比例小于其他人物，而且所占位置又远于其他人物。

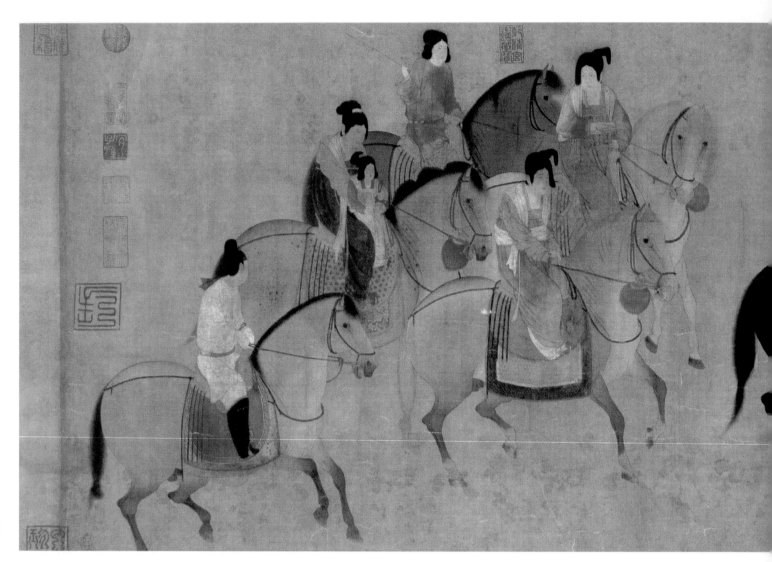

《虢国夫人游春图》
唐代 张萱
绢本 设色
51.8cm×148cm
辽宁省博物馆藏

画面中"尊者大、卑者小"的问题。这种画面处理方式并不是古人不懂得绘画中人物的形体关系，而是有意识如此。类似的例子在阎立本的《历代帝王图》中比比皆是，可以说是帝王题材绘画的一个必须遵守的惯例了。自然，在其他题材的古代人物画中也会出现这种现象，如我们后面将要讨论的几件作品也都是如此。它反映出中国自上古以来社会尊卑秩序不断强调的传统，如《荀子·礼记》篇所说："道及士大夫，所以别尊者事尊，卑者事卑，宜大者巨，宜小者小也。"尊卑大小的

礼仪规范是由来已久的事情，绘画中的反映只是尊重了这一习惯而已。

关于这种处理手法，有必要再啰嗦几句。从整个中国人物画的历史来看，这种绘画礼仪的形成应当大体在唐以后，或者说在唐以前并没有固化为一种稳定的传统。如汉代墓室壁画、画像砖、画像石中既有符合这一要求的（如洛阳朱村东汉墓壁画），也有不符合这一要求的（如迎宾拜谒图壁画）。即使在唐朝也未必整齐划一，如著名的《簪花仕女图》是按照这一礼仪处理主次人物的，而《虢国夫人游春

图》、《捣练图》以及大量的唐墓壁画等
作品就没有这种倾向，人物的大小处
理比较符合现实中的比例，似乎没有
考虑尊大卑小的问题。追其根本，我
们认为，这是由这种特殊手法产生、
泛化的过程所决定的。这种手法最早
见于两汉魏晋以来的民间道教、佛教
绘画。及于南北朝时期佛教的广泛传
播，在当时的佛教美术中已经成为一
种一贯遵守的传统，如我们今天还能
够见到的许多敦煌佛教壁画就是如此。
而对于隋唐五代的画家来说，道、佛
绘画也一直是他们创作的一个重要内

《捣练图》
唐代 张萱
绢本 设色
37 cm×147 cm
美国波士顿美术馆藏

容，画家们将尊者大、卑者小的传统宗教绘画的做法移用到宫廷绘画之中，既是对于自身职业习惯的尊重，也非常符合宫廷题材的绘画礼仪要求。但这个过程需要不断地强化、才能内化为每一个画家皆能遵守的规则。隋唐五代时期尚无官方画院一类的机构，画家的身份来源不固定，未必能够做到整齐划一；而五代以后出现了画院，有利于这一规则的推行。所以，在唐以后的作品中我们几乎找不到不符合这一规则的例子了。

第三章

欢愉背后的悲凉
——《韩熙载夜宴图》

第一节

相关背景知识介绍

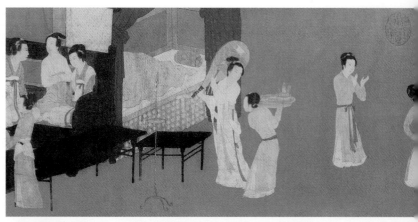

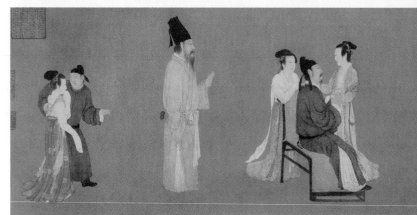

《韩熙载夜宴图》记录的是南唐后主李煜（937—978）时代、大臣韩熙载（902—970）于自家府邸中夜宴欢愉的场景。据说，此图是李煜派遣画家顾闳中（910？—980？）到韩熙载府中窥视之后创作的。作品采用手卷的形式，以多个画面组成了夜宴的整个过程。

《韩熙载夜宴图》的题首告诉我们，这件作品又称为《夜宴图》。在很长的时间里，后一个名称可能比之前者更广为接受。在本文中，我们不妨遵从这一历史习惯，直接称之为《夜宴图》。

夜宴并不是古代文学艺术创作中的陌生题材。古人虽无今日现代文明提供的夜生活的便利，但不等于说古人就没有夜生活。早在三国时代，曹丕（187—226），在《与吴质书》中就说："古人思秉烛夜游，良有以也。"长绳系日、夜宴欢歌的传统在此之前早已出现。只是我们这里将要讨论的《夜宴图》却非一般的欢歌夜宴，其间隐藏着一段历史之委曲顿挫的悲歌，非一般的夜宴可比。

我们先从五代时期的南唐说起。

五代时期的南唐是南方割据的十国之一，它的前身是晚唐时期由杨行密（852—905）草创的吴政权。杨行密征战一生，奠定了割据江淮一带的吴政权的基本格局，但未及即位就去世

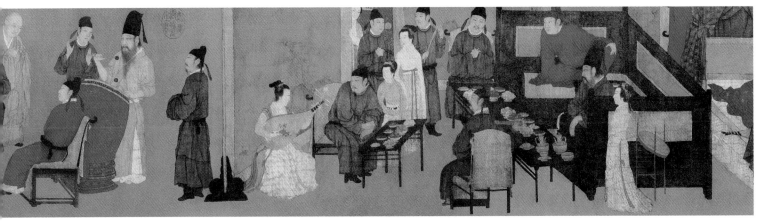

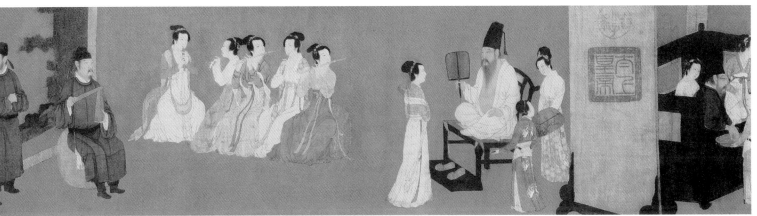

《韩熙载夜宴图》
五代 顾闳中
绢本 设色
28.7cm×333.5cm
故宫博物院藏

了。其子杨隆演（897—920）被推立为吴王，但此时的朝野大权已落入大臣徐温（862—927）之手。在徐温掌权时期，吴又将江西纳入到自己的版图。江淮及其沿海一带包括南京、扬州等大城市在内，外加江西，杨吴政权的版图基本上就是后来南唐的割据范围。

南唐先主徐知诰（后改名为李昇）（888—943）是徐温的养子。杨吴后期，经过父子两代人的苦心经营，在杨吴政权内部已形成了徐氏必受吴禅的明显趋势，937年吴睿帝杨溥（900—938）最终禅位于徐知诰。当年十月，徐知诰即位于金陵，建国号为唐。南唐正式建立。

韩熙载本是五代中原政权后唐的进士，因其父为后唐明宗李嗣源（867—933）所杀，而于杨吴顺义六年（926）投奔吴国。当时徐知诰任杨吴的侍中，二人同朝为官。后来徐知诰建立南唐政权，韩熙载又在南唐为官。及于《夜宴图》创作时的后主李煜时期，韩熙载已在南唐为官三十年了，历先主李昇、中主李璟（916—961）及于后主李煜，亲眼见证了南唐政权由盛及衰的全过程。

在投奔杨吴政权时，韩熙载曾给吴睿帝杨溥上了一个《行止状》，说自

己能够："运陈平之六奇，飞鲁连之一箭。场中劲敌，不攻而自立降旗；天下鸿儒，遥望而尽摧坚垒。横行四海，高步出群。"字里行间可以见出对于自己才具的自负。先主李昇时代，韩熙载任秘书郎之职，掌太子东宫文翰，负责辅佐后来的中主李璟。也是因为这种关系，在李璟时代，韩熙载虽屡因耿直犯上而遭贬，却基本上还算得以重用。这种状态基本上维持到李煜时代。

陆游（1125—1210）在《南唐书·韩熙载传》中说他："年少，放荡不守名检"，"熙载才气逸发，多艺能，善谈笑，为当时风流之冠"，"蓄妓四十辈，纵其出，与客杂居。物议哄然"。与他同朝为官的徐铉（916—991）在《韩熙载墓志铭》中也说他："以俊迈之气，高视名流，既绛灌之徒弗容，亦季孟之间不处。"总体来说，恃才傲物、放浪形骸——这八个字基本上就是韩熙载个性生活的速写了。

从杨吴政权到南唐国，"历代统治者最具有雄才大略者是杨行密，然而，即便是杨行密也未能渡过淮河和朱温争夺中原"[1]，南唐更不具备统一全国的资质。整个南唐几十年的历史中，国力最强且最具有外张之势的是中主李璟时期，史称"近代僭窃之地，最为强盛"[2]。但李璟也不敢进兵中原。即使和近邻的弱国交战，结果也不尽如意。如南唐保大四年（946），南唐进兵福建的闽国，就在福州败于吴越之兵。当时，由于北方逐步结束了五代的割据局面，从郭威（904—954）、柴荣（921—959）的后周再到赵匡胤（927—976）的北宋政权，不时地对南唐用兵，不仅使南唐的疆土面积大幅度萎缩，丢失了最为重要的财源之地——淮扬沿海一带的产盐区，而且纳岁称臣的屈辱也导致整个国家经济凋敝、士气低落。到了后主李煜时代，这种局面已呈不可挽回之势。

南唐内部的权力斗争更是彻底摧毁了自己的防线。由于南唐政权建立之初接过的是杨吴的班底，从李昇到李璟再到李煜时代，南唐一直存在着北方来归人士与南方本土人士之间的权力斗争，内部的权力分配一直没有能够争取到朝野人士的全力支持。比如，李璟时代宋齐丘（887—959）、陈觉、李征古等人的党争就一直无法平息。至于李煜时代，由于党争的混乱，他竟然在国难当头之际错杀了潘佑（？—974）、李平、林仁肇（？—973）三位重臣——南唐不亡已是不可能。

李煜即位之初，韩熙载曾试图有所作为。然而，几十年在南唐为官的

① 邹劲风：《南唐国史》，南京大学出版社2000年6月第一版，第77页。
② 《旧五代史》卷一三四·僭伪列传·李璟传，第1787页。

经验使他认识到欲图施展的艰难，一方面这将引起李煜的猜忌，另一方面又将使自己深陷党争之中。虽然潘佑、李平、林仁肇三位之覆辙是韩熙载身后的事情，不过，此时他分明已预感到这一幕的发生。而且，外部局势也越来越朝向对南唐不利的方向发展，李煜即位后的第三年（963）北宋灭了荆南，对南唐形成了西、北两个方向的合围之势，而南唐的东面则是敌国吴越。国力日衰而强敌环伺，南唐确是已达回天无力之地。因此，韩熙载外示以放浪之色，继续其不羁之生活实则是一种英雄无奈之后的痛苦坠落。

韩熙载的私生活是李煜屡次想重用他却又没有重用的主要原因。陆游《南唐书》记载："端坐托疾不朝，贬右庶子，分司南都，熙载斥诸妓。后主喜，留为秘书监。俄复故官。欲遂大用之，而去妓悉还，后主叹曰：孤亦无如之何矣。"《夜宴图》发生在李煜欲拜韩熙载为相之前，派遣画家顾闳中到他的家中探听虚实，结果发现他仍然是"老毛病"不改。于是，顾闳中用他的画笔详细记录下韩熙载当天晚上的声色生活，以回禀李煜。李煜遂罢拜相之议。

对于此次拜相之事，《南唐书》记载："熙载密语所亲曰：吾为此以自污，避入相尔，老矣，不能为千古笑。"可见，此次的声色夜宴并不是韩熙载"老毛病"不改，而是以此为推托，拒绝在这个为难的时刻里去承担不可能完成的任务。

韩熙载死于宋太祖开宝三年（970），距离南唐灭亡只有五年的时间。此时后主李煜不顾旦夕颠覆的命运，举国广修庙宇，狂热崇佛，希望借助佛法阻挡北宋的进攻——完全是一种亡国前荒乱不经的末世残景。可以想象，韩熙载是以怎样的心境离开他一生为官的这个割据小朝廷。

画史记载，当年的南唐画家顾闳中、周文矩、顾大中，甚至明代的唐寅（1470—1523），都曾创作过名为《韩熙载夜宴图》的作品。我们今天见到的故宫博物院藏本是顾闳中本子的宋人摹本，也是目前所见摹本中最古的一个。该作长335.5厘米，宽28.7厘米，采用手卷形式，明显地分出五个场景段落。此外，有的学者认为，摹本并非完全按照南唐时代的原貌复制，画面中的场景摆设、家具乃至于人物服饰、礼仪举止等方面都表现出宋代的特征。在后面的章节中，我们还要详细加以辨析。

第二节

具体情节分析

《夜宴图》是一幅多卷本设色长卷，全图由五个相对独立的场景组成。我们先来介绍场景（一）。

画面中头戴轻纱高帽的就是韩熙载。这种帽子不是南唐的官服，而是他独创的一种样式，时称"韩君轻格"，在当时颇为流行，是坊间竞相仿效的对象。如果以韩熙载曾经担任过的秘书监一职为标志，他的仕宦级别也在从三品左右。如此高位的官员，竟然喜欢制造如此的市井噱头，确是韩熙载"不务正业"的一个最有力证据。然而，就本次夜宴来说，由于是在自己家中，所以，他的如此打扮也不算失礼。而且，与其他画面中男性客人皆着官服相对比，非常明显地映衬出主客的身份区别。

在这一场景中，与韩熙载同坐于床榻之上的红衣人是南唐进士郎粲。他中进士的时间大约在宋乾德五年（967），当时仅20多岁，喜欢歌舞，应该是韩熙载宴席上的常客。根据这一点可以推断，此次夜宴应该是郎粲及第后的事情，理由就是他所着的红衣。

红衣古称绯衣，按照唐代的礼仪规定，三品以上服紫，四品服深绯，五品服浅绯，六品服深绿，七品服浅绿，八品服深青，九品服浅青。也就是说，此时的郎粲不仅已经进士及第并且也已授官（唐代规定新科进士着白袍），所授官职是五品，级别皆高于除韩熙载之外的其他在座官员。如果再考虑到郎粲中进士距离韩熙载去世只有三年的时间，可以确定，此次夜宴

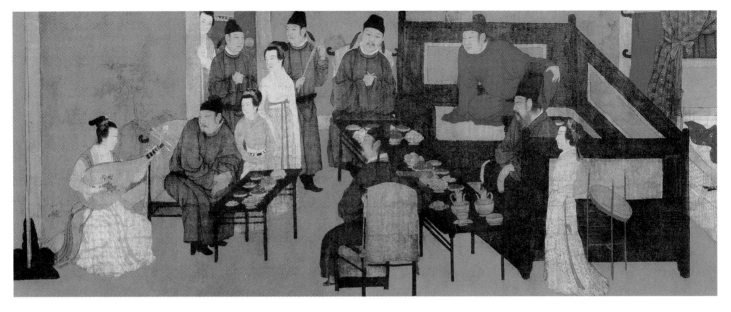

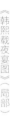

《韩熙载夜宴图》（局部）

的准确时间就在宋乾德五年（967）之后不远的某个时刻。顺便也可以解释，为什么韩熙载只邀请郎粲和他一起坐于床榻之上，这应是基于三个方面的礼仪习惯：一、郎粲刚刚及第、授官，礼仪上抬举新贵，其他客人皆无怨言。二、郎粲的官职高于其他客人。三、郎粲是韩熙载家中的常客。

由韩、郎二人左推是一个长条形的桌案，座于里侧、正面的是南唐紫薇郎朱铣；与他相对坐于另一桌角、背对观众的是南唐太常博士陈致雍。二人所着官服皆为深绿，应该都是六品官。画面最左侧、微胖的坐者是南唐教坊司的官员李嘉明，他的级别更低（官服为浅绿），只能安排在末位。另外，他还是第一幕场景的安排者——

他把自己擅长弹琵琶的妹妹也带来助兴了。出于尊重，主人自然应该让客人妹妹的节目先上演。

至于旁边与韩熙载府中女乐混立者，则有可能是韩的门生舒雅（手执乐板者）和府中负责女乐管理的小官（二人官服为浅绿）。此二人在此场景中年辈最晚、地位最低，故而只能侍立在一侧。画家将他们安排在画面的角落位置，是遵从最一般的礼节习惯，而且现场事实也可能就是这样的。

画家对于画面的处理也说明了以上的礼仪安排。比如，主人所坐之床榻分明是在画面的一头，而画家为了使床榻的位置趋近画面的中部，特意在床榻之右，画了个不相干的床铺和帷幔。从绘画技巧来说，这样做是为

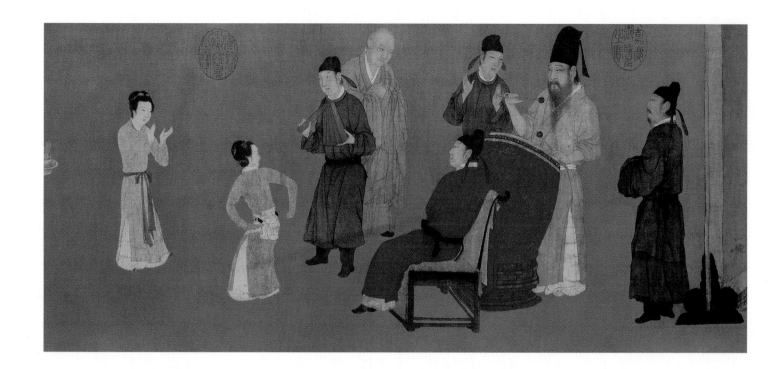

了给画面增加另一度的空间，以凸显出主画面的空间深度；而就画面礼仪来说，则将床榻周围的场景、人物推到了画面的视觉中心位置——主人韩熙载和贵客郎粲就在这个范围内。此外，画面中人物形体的大小也似乎分出三四个层次：韩熙载、郎粲的形体最大；朱铣、陈致雍和李嘉明的"块头"是其次；两位年轻官员的造型是第三个层次；余者五位女乐的"个头"最小。即便是画面中的主角——弹琵琶者的造型也没有大于任何一位男性。画家之于人物形体大小的不同处理，体现了一种非常明确的尊卑秩序——他们在现实中是如此，在画面中也必须通过有意识的放大或缩小来强调这一点。

如果说，场景（一）的人物、事件安排还是"各就各位"地遵守着一般性的礼节规定，大家都还略显拘谨的话，

那么，到了场景（二）之时，随着夜宴节目的展开，礼节性的要求就变得有些松弛了。画面中的人物变少了——在酒过三巡、欣赏了个别节目之后，有人离席而去了。而暂不打算离开的则随性地进入到角色之中。歌伎王屋山开始在乐板的节奏中展开舞步，跳起了著名的"六幺舞"。众人围绕着舞者或击掌、或快步凑近场面，似乎又一个小高潮已经到来。此时的韩熙载适时地表现出主人对于场面的煽动力，亲自击打羯鼓为王屋山助阵。而作为客人的郎粲全然不顾其他人皆处站立状态，索性一个人侧倚在椅子上，观赏得津津有味、俨然一副主人的派头，仿佛所有人都在为他一人"服务"似的。当然，在座的诸位似乎并没有在意他的这种"无礼"，大家都开始投入到舞乐当中——连主人都不顾其朝廷

《韩熙载夜宴图》（局部）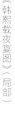

大员的身份，脱掉了绿色长衫、纵情不羁之时，礼仪性的要求就显得不重要了。重要的是，大家都要尽兴尽情。

或许是对于类似的场合已经过于司空见惯了，尽管其他人皆非常投入，但韩熙载击鼓的动作并不兴奋，表情也有些漠然，似乎在例行公事一般。巧合的是，此时画面中出现了一位场景（一）中没有出现的人物——和尚德明。他虽是韩熙载的方外友人，却未必是此种场合中的常客。所以，当他不期而遇，看到主人擂鼓上阵的一幕多少有些愕然，于是，下意识地插手示敬，作内敛、凝重状，欲退未退之时，心中颇有些踟蹰——知道自己来的不是时候。而主人此时好像也没有注意到他的到来，径自击鼓，连基本的寒暄都省略了。德明完全是这个场合中的多余者，像一个影子一样飘来，又飘走，在后面的场景中不再出现了。

画面将他的形象处理得极为轻淡，几乎与画幅的底色融为一体，不留意观察甚至可以被忽略。此种处理虽是纪实的需要，却使整个作品多了另一层的波澜。它告诉读者，韩熙载除了日常的声色生活之外，还喜欢和方外人士接触。而无论声色还是交接方外，都不是一位朝廷大员应该倾情的所在。

场景（三）描写的是夜宴乐舞告一段落、主人和宾客回到各自的场所略事休息的一幕。画面中宾客休息的场景被省略，重点描写韩熙载及其私家歌伎。李嘉明的妹妹已收起了琵琶、管乐，歌伎们围坐于主人的床榻之上，主人则在洗手。因为刚刚喝了点酒，韩熙载的脸部微微地泛红晕来，但目光比之刚才更为木然、呆滞，显得有些疲惫，好像是击鼓劳累所致，好像又不是。

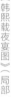

《韩熙载夜宴图》（局部）

场景（四）描写的是韩熙载换了便衣，拿着扇子端坐在椅子上。或许是酒精的作用，主人有些燥热，索性袒露出自己的上身，大腹便便地直面场中的女性。众歌伎则是按照固定的程序，开始吹奏起管乐，李嘉明则手执乐板，为她们伴奏。此时画面中已见不到状元郎粲和其他几位男性，大概他们已经退场了。韩熙载的心思似乎也不在音乐上，从领班歌伎手捧的绢帛来看，这应当是最后的节目了——绢帛可能就是主人给她们的赏钱。

场景（五）表明夜宴已到曲终人散之时，领班的和其他几位歌伎已退席了，剩下的歌伎们都在和各自熟悉的宾客闲聊，甚至出现了身体接触，场景变得有些暧昧。韩熙载行走在画面中间，摆手示意，好像在劝说他们不要惊动他人。或许是夜色已深，天有些凉了，酒意也已退去，韩熙载穿上了击鼓时脱下的服装，手里拿着两只鼓捶，缓步走来，以示收场之意。

《夜宴图》的五个段落结构清晰，层次分明，比较忠实地记录了这位南唐高官声色生活的整个过程。在这五个段落中，除了场景（一）的开幕时刻体现了夜宴的礼仪规定之外，其他的几幕则完全是一种置礼仪不顾的放浪表现。

仅就这几组画面来看，韩熙载夜

宴之不合礼法似乎到此为止了。但是，如果我们深入其细节的话，则可能会发现更深层次的问题。下面我们来分析画面中的重要道具即场景（二）中出现的羯鼓。

晚唐南卓《羯鼓录》记载："羯鼓出外夷，以戎羯之鼓，故曰羯鼓。"实际上，"羯"字的本意是指阉过的公羊，这已经揭示出这种乐器应是来源于当时的游牧民族。人概在盛唐时代，羯鼓开始传入中土。《羯鼓录》又说："上洞晓音律，由之天纵，凡是丝管，必造其妙……尤爱羯鼓玉笛，（玉笛之说见遗事。）常云八音之领袖，诸乐不可为比。"这里的"上"指的是唐玄宗

（685—762），他是羯鼓在唐代社会流行的重要推手。由于他的喜好，盛唐时期的羯鼓音乐，创作出许多传世的名作。在其后的中唐、晚唐时代，羯鼓成为一种常见的打击乐器，以至于这一时期的诗人在他们的作品中经常提及。而对于南唐朝廷和韩熙载来说，接续唐人的这种爱好还有另一种寓意，即南唐立国以来，始终奉唐朝为正朔、以唐朝的宗绪自居，南唐先主徐知诰改名为李昪，其子其孙皆从李姓，以及各种制度安排皆从唐朝先例，都充分地说明了这一点。因此，韩熙载府中亦有羯鼓可以作乐，应与这一制度背景有关。

但是，羯鼓并不是一种优雅细腻的乐器。《羯鼓录》中所描绘的羯鼓，是一种呈桶状、腹部凹陷、外部以木条架构的乐器，其下则有小牙床来承接。此外，羯鼓鼓捶的制作也非常考究，《羯鼓录》说："杖用黄檀狗骨花楸等木，须至乾紧绝湿气，而复柔腻；乾取发越响亮，腻取战褭健举。捲用刚铁，铁当精链，捲当至匀，若不刚，即应绦高下"，目的是使乐音更为高亢、更具有穿透力。所以，元人马端临（1254—1323）在《文献通考》中又称之为两杖鼓。因是之故，击打羯鼓"其声焦杀呜烈，尤宜促曲急破，作战杖连碎之声，又宜高楼晚景，明月

清风，破空透远，特异众乐"（《羯鼓录》）。如晚唐李商隐（约812—858）诗《龙池》中所说"龙池赐酒敞云屏，羯鼓声高众乐停"——即使在帝王御宴的场合，羯鼓声一旦响起，其他乐器就被彻底压倒。可知，羯鼓的乐声非常宏大，比较适合一些壮观场面的需要，而不适合一般官僚家庭私宴的场合。韩熙载私邸夜宴所用之羯鼓虽与唐代文献记载略有差异，但其形制、乐音等方面的基本特征并无太大的差别。以此为乐，确是不合礼法。这又是韩熙载声色不羁的一大"罪状"了。

同时，羯鼓伴奏还与歌伎王屋山表演的"六幺舞"有着非常强烈的冲撞。

《六幺》又名《绿腰》，是唐代著名的大曲之一，属于当时宫廷音乐的范畴。演奏此曲，常以琵琶为领奏，讲究手法的细腻委婉。如白居易（772—846）《琵琶行》诗："轻拢慢捻抹复挑，初为霓裳后六幺"，说的就是琵琶女演奏《六幺》的娴熟技巧；白居易《杂曲歌辞·乐世》又说："管急丝繁拍渐稠，绿腰宛转曲终头"，则说明此曲以婉转柔美为其特性，经常作为合奏乐的终篇乐器，以显其余音袅娜的趣味。"六幺舞"，也称绿腰舞。根据王国维（1877—1927）先生的考证，"六幺舞"以手袖之法为主、佐以踏足的节拍，讲究腰功、袖功和步法转换的轻快玲珑，是一种流行于唐代宫廷中的舞蹈。唐人李群玉（808—862），《长沙九日登东楼观舞》诗中说："南国有佳人，轻盈绿腰舞。华筵九秋暮，飞袂拂云雨。翩如兰苕翠，婉如游龙举……低回莲破浪，凌乱雪萦风。坠珥时流盼，

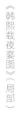
《韩熙载夜宴图》（局部）

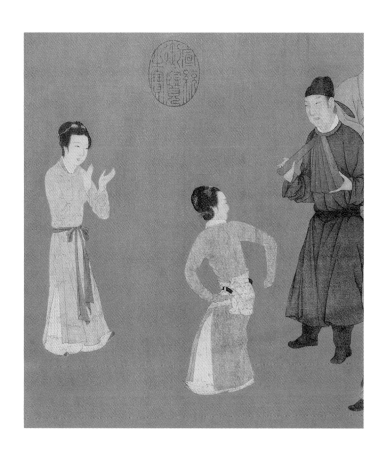

修裾欲溯空。唯愁捉不住，飞去逐惊鸿。"这首诗将六幺舞的特征描绘得具体而生动，可证"六幺舞"属于软舞一系，应是以妩媚纤华、飘摇流转为其特色。而且它的这一特性似乎一直比较稳定、变化不大，及于北宋梅尧臣（1002—1060）《观王氏书》诗中仍说："先观雍姬舞六幺，妍葩发艳春风摇。"

从场景（二）中王屋山的舞姿来看，画家抓住的正是她扭腰踏足的瞬间，画面截取的是舞者与观赏者正好相背的镜头。但问题是，与其舞蹈相搭配的音乐绝不应该是舒雅的乐板和韩熙载的羯鼓，而应该是如《六幺》一般柔美婉转的软舞乐曲。也就是说，乐板、羯鼓对应的舞蹈应是如《剑器》、《柘枝》等健舞，而不应是"六幺舞"。以六幺曲子、舞蹈在中晚唐以后的流行程度来说，无论韩熙载还是舒雅，都不会不明白其中的基本规则。他们之所以如此作为，唯一的解释就是故作荒诞不经——将本为柔媚的软舞与健舞的"打击乐"、"摇滚乐"相混合，以行其颠覆与游戏之能事。这种有些"后现代"的做法恐怕只有韩熙载这样的不羁之士才能想得出来、干得出来，所以《宣和画谱》说他："欢呼狂逸，不复拘制"，完全置礼法于不顾，可谓荒诞、乖戾之极。

第三节

由服饰、礼仪、家具、收藏
印牵涉到的摹本时间问题的
几点补充分析

上文提到我们今天常见的故宫藏本《夜宴图》并不是顾闳中的真迹，而有可能是宋人不太忠实的摹本。学者们秉持这一观点，是认为此画在礼仪、服饰、家具等方面存在着许多不合南唐时代特征和礼仪习惯的地方。

沈从文（1902—1988）先生在《中国古代服饰研究》一书中首先提出了他的质疑，他说："《夜宴图》实近于拼凑而成。男子衣着圆领衫子，腰系皂鱼，还多采用唐朝中期制度。妇女衣着装饰，则地方性和时代性显明。但妇女面目均现出宋代定型平板状，无个性特征。图中三个闲着男子作叉手示敬，是宋代特定礼节，直流行到元代。内中一个和尚也采用宋代礼节作叉手示敬。妇女衣着虽出于南唐，其他种种却近于北方情况。""可知（此画）必成

于宋初南唐投降以后，可能即成于降宋以后顾闳中笔。但不可能降于李煜未降之前。"①

我们先来讨论沈先生所说的"妇女衣着虽出于南唐"的问题。据《南唐书》卷十六记载，后主李煜的周后"创为高髻、纤裳及首翘鬓朵之状，人皆效之"。而图中妇女皆着高髻、纤赏，上襦、小簇团花长裙，披帛盛装，襦腰间用绦带系束，余下部分下垂，形成两条随身的飘带。所着披帛虽较为狭窄，但长度则过于唐代，从图中亦可以看出大概在三至四米之间。这些服饰特征都比较符合南唐的时代风尚，差可算是这件摹本忠实于原作的地方了。

不过，沈先生所说"男子衣着圆领衫子，腰系皂鱼，还多采用唐朝中期制度"，这个判断不能作为推翻作品是

夜宴 乞巧图 宋代（局部）

① 沈从文《中国古代服饰研究》，上海世纪出版集团、上海书店出版社2002年8月版，第388页。

南唐时代的根据。正如前文所述，南唐的制度安排大多承袭唐代的作风，官员的服饰接近"唐朝中期制度"恰好证明它的真实性。沈先生认为该作不是南唐时期的另一个依据是"叉手礼"问题。我们认为，此亦有些失察。"叉手礼"不是宋人的专利，《魏书》卷二十八王毋丘诸葛邓钟传第二十八就说："使刘禅君臣面缚，叉手屈膝"，同书公孙陶四张传第八也有"权亲叉手，北向稽颡"的记载。至于唐代，柳宗元（773—819）《同刘二十八院长述旧言怀感时书事》诗中也说："入郡腰恒折，逢人手尽叉。"可以证明，此种礼节的历史渊源、流传颇为久远，不是宋代才出现的新事物。

再者，沈先生所说"妇女面目均现出宋代定型平板状，无个性特征"这一

否定的证据也是不成立的。理由有二：其一，《夜宴图》中的歌伎是作为群体形象出现的，在整体的画面中不具备刻画个性的必要。类似的处理在唐代绘画中比较常见，如图唐代墓室壁画中的众宫女形象就是一个例证。其二，所谓"宋代定型平板状"的判断不知因何而生。如图宋代《乞巧图》中的几位女性形象，画面处理并不平板。中国古代人物画在对于妇女形象的刻画方面，似乎难以找到一条宋以前生动、宋以后"定型平板"的截然鸿沟。

沈从文先生之外，更有学者将此画的作者具体地落实为南宋人，其中以清人孙承泽（1592—1676），今人谢稚柳（1910—1997）、徐邦达和邵晓峰最为代表。他们立论的角度不同，但皆将之归于南宋。

《女孝经图》
宋代 佚名
43.8cm×823.7cm
故宫博物院藏

48

孙承泽在他的《庚子销夏记》中说："熙载夜宴图凡见数卷，大约南宋院中人笔。"孙承泽大概是在阅读了画后题跋，并将此图与南宋院画做了一番比较之后，就直接下了判断，完全凭经验和目测，没有什么充分的说服力。孙承泽之后，谢稚柳、徐邦达都认为，故宫本《夜宴图》是南宋时期的临摹本。徐先生的理由是画幅左下角有一枚葫芦形印章，这枚印章字迹模糊，隐约辨认出可能是"绍勋"或"绍兴"二字。"绍兴"是宋高宗（1107—1187）的第二个年号，说明此图可能曾为赵构所藏。如果是"绍勋"，则是南宋宁宗（1168—1224）的宰相史弥远（1164—1233）的印章，则此图又可能是史弥远的藏品。而且徐先生认为，这方印就是此图最早的收藏印，它与宋人摹本张萱《虢国夫人游春图》上的印章非常接近。再则，故宫本没有"宣和"印玺，所以，故宫本不可能是《宣和画谱》卷七所说的《夜宴图》。前者有可能是从后者摹出。

南京林业大学的邵晓峰教授试图从家具的层面佐证徐先生的观点。他认为，画中韩熙载的座椅，椅面离地面较高，是典型的南宋家具。而在南唐时期，这种椅子还没有普及，人们更习惯于坐矮榻。另外，邵先生将《夜宴图》与南宋的另一幅名画《女孝经图》作了精细对比，发现《夜宴图》与《女孝经图》在人物特征、发髻、服饰等方面非常相似。再则，"南宋画师周季常的《五百罗汉·应声观音》的局部与《夜宴图》高度相似"。据此他得出结论："假如我们目前尚不能在南宋画家中找出更为合适的作者，将此画记在周季常名下也未尝不是一种选择。"①

仅就收藏印或有无"宣和"印玺来确定此画就是南宋的摹本，只能算是一个理由，但这个理由并不充分。书画史中确有不少名作，倘若只从收藏印玺的角度来看，可能都要定为伪作了。而邵先生所谓椅子在五代时期没有普及，有靠背的高座椅子不可能出现在五代时期，则有悖基本史实。椅子

①《现代快报》
2008年11月3日版。

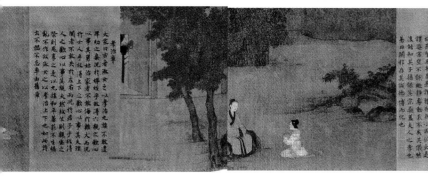
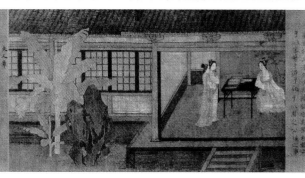

的产生由来已久，我们今天能够见到的椅子的最早例证是汉魏时期的敦煌壁画，画面中就有人物坐于椅子之上。隋唐时代垂足而坐的习惯已非常普遍，人们将椅子称为"倚子"，证明唐人对此绝不陌生。只不过，此时席坐的习惯依然保留，特别在一些非正式场合和下层百姓生活中还出现了低矮的凳子。这些固有、新生的习俗与椅子的使用交融在一起。而在上层官僚的日常生活中，椅子的使用则是比较普遍的。及于五代，后唐僧人道清《磁州武安县定晋山重修古定晋禅院千佛邑碑》中就记载："棚上有阿弥陀佛一尊、圣僧一座、倚子一只、盖一顶。"——佛寺禅院的摆设早已使用了椅子。后唐明宗（867—933）时期则出现了有靠背的椅子，而明宗在位时间是在公元926—933年，明显早于韩熙载夜宴的公元967年前后。有靠背的椅子由后唐辗转流传到南唐完全是可能的。再则，邵先生所说当时人更习惯坐于矮榻之上，则不知所本为何？矮榻本是

两汉魏晋时期所说的"床"，属于私人用具，日常读书、写字、吃饭、斜倚、小睡全赖于斯。唐人屈蟠《析疑论叙》说："高轩矮榻无纤暑，卧看清波浴鹭鸳"，可证明矮榻的这种私人性。及于两宋金元，矮榻的这种性质还基本保留着，但更多地倾向于私人的休息之用，如元人王结《南乡子》词说："秋气入帘栊，矮榻虚轩睡思浓"；元人曹伯启《满江红》词说："眠矮榻，登高阁"，强调的都是它的睡眠功能。由此可见，矮榻始终都不是公共坐具。

至于邵先生用以比较、甚至确定故宫本《夜宴图》确切作者的两件南宋作品《女孝经图》和周季常的《五百罗汉·应声观音》，恕笔者眼拙，在后者那里，无论如何也找不出它与《夜宴图》在哪些地方具备相似性。纵然《女孝经图》中的女性服饰确有局部与《夜宴图》相似之处，但在同一件作品中也出现了服饰、发型迥然相异者。而且我们还可以找出更多迥然相异的例子以证明，南宋绘画所绘女性的服饰、

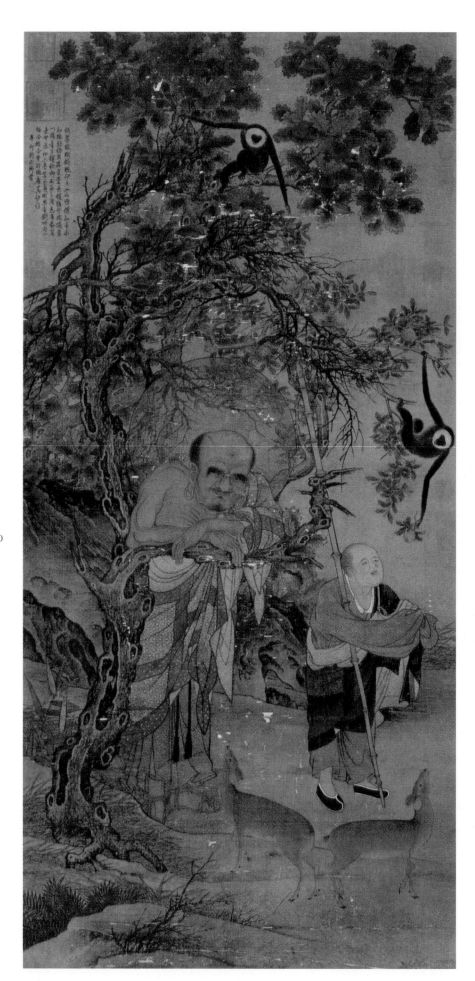

《罗汉图》
南宋 刘松年
绢本 设色
117cm×55.8cm
台北故宫博物院藏

发式不是《夜宴图》中的样子，如现为美国王己千先生收藏的《乞巧图》和另一幅南宋作品《太真上马图》就不是这个样子。到底哪一个是南宋风格的代表？谁可以成为判断的基准？如果故宫本《夜宴图》在前，而邵先生所举两例在后，其间存在着某种程度师古回朔的关系，又该做何解释？

至此，我们认为，邵先生从器具、服饰方面所作的推断，其证据本身就存在着比较严重的问题，至于推论方法之以偏盖全就无需多辨了，如此之研究根本不可能得出可靠的结论。正如傅熹年先生所说："(故宫本《夜宴图》)所画人物服饰、床榻几案乃至陈设的酒器食器都符合五代特点"——这件作品的破绽根本就不在于这些地方，而"唯独在所画床围山水上露出了破绽"，是因为该图"取景集中，用笔简练，是典型的马远、夏圭的'一角'、'半边'式构图，决非五代时画风，这就证明此图是南宋中后期的摹本。"[①]

傅先生是国家文物鉴定委员会的委员，徐邦达先生则于1950年任职国家文物局文物处，两位先生都有机会接触到故宫本的原作。傅先生所持之论与徐先生的推测相互印证、相互补充，这样的推断才能够抓住问题要害。但仅以此两点尚不足以确认其为南宋的作品，对于徐先生观点的意见上文已述，傅先生的观点也还有许多问题需要进一步确认。比如，宋代画家是如何对待床围周边的绘画装饰——这种"画中画"的？由于床围绘画不同于那个时期常见的画中屏风画，我们不能直接以屏风画比附床围画。如果床围画的习惯做法只是浅淡地勾勒几笔、仅以示意而已，那么就容易出现类似马远、夏圭的绘画样式，而不必等到马、夏在世的南宋，山水画完全成熟的北宋也能够做到这一点。毕竟这几件"画中画"在整个画面中只起到些微的点缀作用，其地位远不如其他南宋时期的"画中画"如刘松年(约1155—1218)《罗汉图》中的屏风山水重要——不同的"画中画"所扮演角色的差异使得傅先生的比对、参照变得不那么简单、直线了。

再则，丁羲元先生从故事性展开的空间结构的层面进行分析，认为该画并没有遵循手卷从右向左的阅读习惯，而是带有左右跳动的对位连觉的意思。这种手法在宋以后极为少见，而在此前却不算陌生，如敦煌北魏壁画《鹿王本生》就采用这种手法。由此，丁先生认为，此画有可能是五代顾闳中的真迹，而非北宋或南宋的摹本。丁先生的观察角度非常特别，也有一定的说服力，但仅此一点也不能做出非常确切的结论。

因而，我们更倾向于巫鸿先生的做法，把故宫本《夜宴图》的归属时间写为(南宋？)，或许这是目前我们唯一能够得出的结论。

51

①《傅熹年书画鉴定集》，河南美术出版社1999年4月版，第8页。

第四章

重屏中的兄弟情结
——《重屏会棋图》

第一节

相关背景知识介绍

《重屏会棋图》是南唐周文矩所作的一件人物画，因画面中绘有一屏风，而屏风之中又绘有屏风，故名"重屏"。又画中主要人物有四人围坐于棋局旁，不是两人的对棋，而是由多个人物参与，故名"会棋"。

《重屏会棋图》讲述的是南唐中主李璟（916—961）时代的故事。在讨论作品之前，我们不妨先了解一下相关的背景知识。

对于南唐，人们了解最多的可能是后主李煜（937—978），而对其父中主李璟则相对陌生了许多，实则李璟在各个方面都是李煜的"榜样"。比如李璟任人称"五鬼"的冯延巳（903—960）等邪佞之徒用事，国事靡乱。又误中后周的反间计，听信陈觉、钟谟之言，杀死股肱之臣宋齐丘（887—

959）；李煜也是听信谗言，在关键时刻错杀了三位重臣。又如，李璟"少喜栖隐，筑馆于庐山瀑布前"（《南唐书》）；到了李煜时代国事日危，虽然没有那份心思，但也是"置澄心堂于内苑"，富贵山林，雅意不减；再如，父子皆好文艺，常与文士过从，这一点李煜更胜其父，等等。

关于《重屏会棋图》画面场景、人物的确切所指，最早是北宋王安石（1021—1086）在其诗《江邻几邀观三馆书画》中提到这件作品"堂上列画三重辅"；到了南宋，王明清（1127—1202）《挥尘三录》中记载，他曾以家藏的李璟肖像与此图对比辨析，指出画中主要人物是李璟。同一时代的楼钥（1137—1213）在其诗《送王仲方添倅海陵》中也说："重屏旧画论中主，

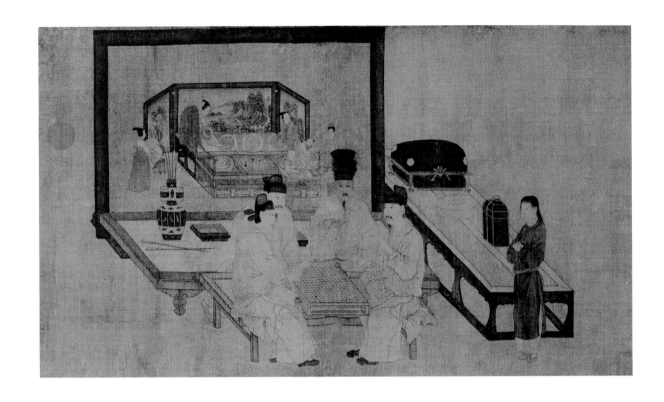

《重屏会棋图》
五代 周文矩
卷 绢本 设色
40.2cm×70.5cm
故宫博物院藏

古殿遗文话阿章。"看来他是同意王明清的说法；及于元代，袁桷（1266—1327年）《清容居士集》和陆友仁《研北杂志》则考证出会棋者是李璟兄弟四人，屏风所画的是白居易（772—846）《偶眠》诗意。而清人吴荣光（1773—1843）则借用他人的观点指出："图中一人南面挟册正坐者即南唐李中主像；一人并榻坐稍偏左向者太北晋王景遂；二人别榻隔坐对弈者齐王景达、江王景逷。"

曾在南唐为官、后又归降北宋的郑文宝（953—1013）《江表志》说："元宗友爱之分，备极天伦。太弟景遂，江王景逷，齐王景达，出处游晏，未尝相舍。""元宗"就是李璟，郑文宝的话目的是为了证明李璟和兄弟之间的友爱，既然兄弟之间"未尝相舍"，就

应该有会棋的可能。综合以上诸家的观点，应是基本可信的。至少目前为止，我们还没有比之更为妥当的解释了。

关于"会棋"的问题。图中所示之棋就是围棋，它在春秋时代就已经出现，至于唐代传播得非常广泛，唐玄宗（685—762）、唐僖宗（862—888）都是此间的常客，玄宗更是高手，台北故宫就藏有一幅周文矩的《明皇会棋图》。晚唐李洞在其诗作《锦江陪兵部郑侍郎话诗著棋》中也说："落叶溅吟身，会棋云外人。海枯搜不尽，天定著长新。月上分题遍，钟残布子匀。忘餐二绝境，取意铸陶钧。"这些史料证明，围棋与诗歌一样既是上层贵族们从事的高雅游戏，也是人际交流、沟通感情的重要载体。

对于中主李璟来说，命令画家将诸王会棋的一幕记录下来还有另一层含义。《南唐书》记载先主李昪欲立李璟为皇太子："复国让曰：前世以嫡庶不明，故早建元良，示之定分。如臣兄弟友爱，尚何待此，烈祖为下诏称其守廉退之风。师忠贞之节，有子如此，予复何忧。""烈祖殂已旬日。帝犹未嗣位，方泣让诸弟，""初，烈祖尤爱景遂，帝奉先志，欲传以位。""元宗初以国饷景遂，群下持不可，乃以景遂为诸道兵马元帅，景达副之，宣告国中，以兄弟相传之意……景遂、景达亦固让不敢当，然元宗意愈确。"这些显示，面对内部江南人士与北归人士之间的矛盾争斗，李璟确实打算团结自己的皇家兄弟，以形成坚固的内部堡垒。所以，如果说他的刻意让

《明皇会棋图》
五代　周文矩
卷　绢本　设色
40.2cm×70.5cm
故宫博物院藏

54

位有些"作秀"，但他的友爱兄弟则不完全是"作秀"，而是确有其现实的考虑。如此，则此画的命意就很清楚了：一是继续强化其友爱兄弟的形象，不会因为自己即位就对当年皇位的竞争者们"秋后算账"；二是告诉外界，南唐的皇权内部是团结的、稳固的。

巧合的是，现在我们仍能读到一首李璟写的诗的前面小序，记录了保大五年（947）兄弟之间亲睦的一幕："保大五年元日，大雪，同太弟景遂、江王景逷、齐王景达、进士李建勋、中书徐铉、勤政殿学士张义方登楼赋。"宋人郭若虚在《图画见闻志》中的记载也证明了这一点："李中主保大五年元日，大雪，命太弟已下登楼展宴，咸命赋、诗歌，令中人就私第赐李建勋继和。是时建勋方会中书舍人徐铉、

I.《宣和画谱》

北宋宣和二年（1120），在宋徽宗赵佶授意和主持下，一批精于画史和鉴赏的儒生们集体编撰了一部反映宫廷所藏绘画作品的著录著作——《宣和画谱》。《宣和画谱》共20卷，收录了魏晋至北宋画家231人，作品6396幅，并按画科分为10门。每门画科前都有短小精悍的叙论，叙论该画料的渊流、发展及代表人物等，然后按时代先后顺序排列画家小传及其作品。《宣和画谱》虽然是属于著录性质的画史专著，但从每个画科的叙述及画家传记评论来看，更具有绘画史论的性质。因此，此书不但是宋代宫廷藏画的记录，而且还是一部传记体的绘画通史，对于研究北宋及其以前的绘画发展和作品流传，具有重要的史料价值。

① 《图画见闻志》卷六《赏雪图》。
② 韩刚《北宋翰林图画院制度渊源考论》，河北教育出版社2007年8月版，第140—149页。

勤政学士张义方于溪亭，即时和进。乃召建勋、铉、义方同入，夜艾方散。侍臣皆有兴咏，徐铉为前后序。仍集名手图画，曲尽一时之妙。真容，高冲古主之；侍臣、法部、丝竹，周文矩主之；楼阁宫殿，朱澄主之；雪竹寒林，董源主之；池沼禽鱼，徐崇嗣主之。图成，无非绝笔。"① 如果没有意外的话，《重屏会棋图》就应当是保大五年的这次聚会中创作的。

《重屏会棋图》的画作名称历代记载比较多，如北宋《宣和画谱》I、明人张丑（1577—1643）《清河书画舫》、清人卞永誉（1645—1712）《式古堂书画汇考》和安岐（1683—?）《墨缘汇观》、《石渠宝笈三编》等数十种书画文献皆有著录，间或以《重屏图》、《观弈图》等名称出现。但我们目前能够见到

的二个本子美国佛利尔美术馆本和故宫本都不太可能是原作。学者们普遍认为前者是明代摹本，后者是接近原作的宋人摹本。我们将要讨论的就是故宫本，绢本，纵40.2厘米，横70.5厘米。

《重屏会棋图》的原作者周文矩和《韩熙载夜宴图》的作者顾闳中一样，都曾官至南唐翰林待诏。在官僚职场中这个级别虽然比较低，但南唐没有设立如宋代翰林学士之类的"天子私人"，待诏就充当了帝王的身边人，倒是有机会接近帝土、陪侍他们的一些私人活动。过去的画史一般将周文矩和顾闳中视为南唐画院的老一辈画家，不过现在有证据证明当时可能还没有画院之事，他们只是帝王身边擅长绘画的低级别官员而已。②

第二节

具体画面分析

《重屏会棋图》的核心问题是"重屏",所以,有必要先来交代一下有关屏风的问题。

《礼记》记载:"天子设斧依于户牖之间。"东汉郑玄(127—200)注:"依,如今绨素屏风也,有绣斧纹所示威也。"可知,"斧依"就是屏风的早期名称,在屏风上作画[1]是由来已久的事情。

我们今天能够见到的最早的屏风,是河南信阳出土的战国漆屏,属陪葬的明器,上面画有数条蟠螭,屈曲盘绕,气势非凡。唐宋时代,屏风又称为"屏障"或"屏幛"、"幛"[1],多扇相连者又称为"连幛"。唐代在屏风上作画作书已非常普遍,唐太宗就曾书写过屏风,杜甫(712—770)《奉先刘少府新画山水障歌》也有:"元气淋漓障

犹湿,真宰上诉天应泣"的诗句。

"重屏"一词并不特指绘画中的屏中有屏现象,如梁简文帝萧纲(503—551)《大同十年十月戊寅诗》说:"云飞乍想阁,冰结远疑纨。晚橘隐重屏,枯藤带回竿。"即使到了唐宋时代也不具备这一含义,如唐欧阳詹(755—800)《泉州六曹新都堂记》:"贞元八年……冬,造六曹之都堂……阳轩遐引,阴室旁启;挹以重屏,翼以回廊"[2]。宋石孝友《鹧鸪天》:"屏幛重重翠幕遮,兰膏烟暖篆香斜",都是指大进深的厅堂上所置之多重画屏,或者远看前厅后堂之间的多个屏风所形成的视觉透视,而不是《重屏会棋图》之"重屏"的意思。也可以说,《重屏会棋图》之"重屏"一词是专指此图绘制手法的特殊用法,不具备普遍的意义。

① 杜甫《韦讽录事宅观曹将军画马图歌》:"贵戚权门得笔迹,始觉屏障生光辉。"
②《全唐文》卷五百九十七。

I.屏风画

屏风，以可以屏障挡风而得名，还可人供人依靠。屏风画为中国古代绘画中的一种重要形式，始于周或更早。周代已画有象征权力之斧的屏风画，汉至南北朝，屏风画盛行，唐以后至清仍有之。很多名画家曾作屏风画。今存屏风最早实物为湖南长沙马王堆1号墓所出土，上有画。

为什么画家要设置这种具有明确透视关系的"重屏"呢？显然，这应当与南唐宫廷绘画的艺术趣味有关。关于这一点，宋人郭若虚《图画见闻志》说："李后主有国日，尝令周文矩画《南庄图》，尽写其山川气象、亭台景物，精思详备，殆为绝格。"《图画见闻志》又有评徐熙花鸟的话："意在位置端庄，骈罗整肃，多不取生意自然之态。"将郭若虚的话与后世流传的南唐绘画作品相参对，可以发现，"精思详备"而"不取生意自然之态"恰恰是南唐绘画的重要价值取向。所谓"精思详备"，就是指南唐画家对于绘画技巧的刻意追求以及艺术表现上的花样精工；而"不取生意自然之态"则是说尽管画面描绘不够自然或违背物象本

来的面貌也在所不惜。因此，我们不妨猜测，保大五年的这次聚会中或许不一定有"重屏"的摆设，画家如此的处理或许是基于一种绘画趣味的考虑，也是为了博得中主和在座诸王欢心而故意创作的一个绘画迷宫。当然，其间多少还潜藏着和其他画家竞技的成分。因为，类似画家创作手法不时翻新的例子，在有关南唐的画史记载中时有出现。

当然，最为重要的是这件作品的用途，画家创作好作品、博得帝王一粲之后，难道就藏之内府、束之高阁了吗？对此问题，巫鸿先生说："在宋徽宗将《重屏会棋图》装裱成卷轴形式以前，它是作为一幅'屏风画'存在的，是装裱在一架独立屏风上、置于

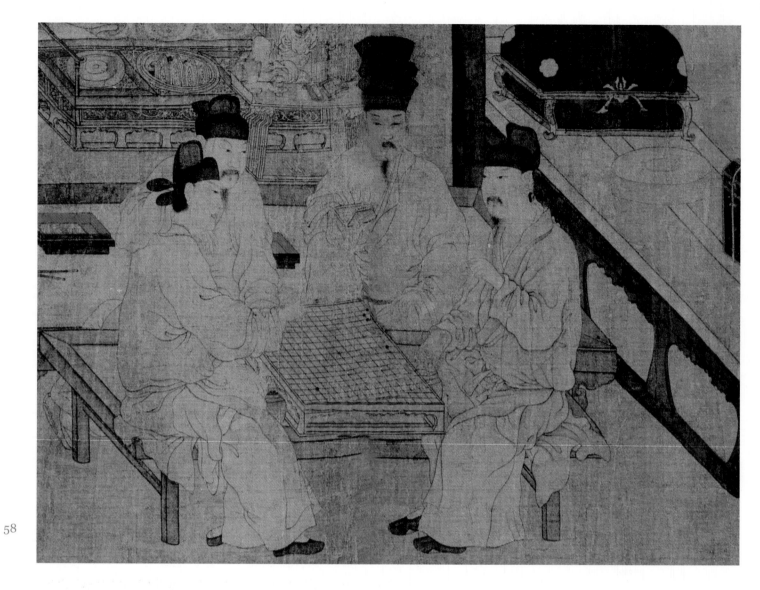

屏风的实心木框中的装饰。这架屏风可能放在文士的书斋或寝室中。"① "周文矩的画最初是装裱在一扇独立的屏风上的。"② 至此，我们或许才真正明白画家创作"重屏"的真实用意：此画一旦装裱、安置在屏风之上，则画中之"重屏"与事实之屏风就应呈现为三重屏风，而非画面中的两重屏风——画家于此的经营可谓是费尽心机。

不过虽是有此猜测，画家在处理具体人物、场景、物件时还是采用了比较写实的手法，特别是对于李璟和他的兄弟们服饰、面容、神态的描绘，

《重屏会棋图》（局部）

Ⅰ．李璟与景达、景遂为同母兄弟，皆为南唐先主元敬皇后宋氏所生。而景逿的母亲则是乐部的宫女种氏。先主李昇在世时，种氏因与宋氏争宠，被"叱下殿，去簪珥，幽于别宫。数月，命度为尼。"李璟即位后才被允许由景逿奉养。

①②巫鸿《重屏》，世纪出版集团，上海人民出版社2009年12月版，第101、第71页。

它们所遵循的现场礼仪都不会有所造次。比如画中四王皆着交领对襟的便服、丝鞋，除一人着硬幞头之外，其他三王皆着轻纱乌巾，这都不是正规场合的官服，从而折射出这次会棋的私人性。此中最须注意的是那位头戴硬幞官帽者，按照画面所示人物的年龄来看，他应当是四王中年龄最轻的江王景遽。为什么其他三位皆着乌巾，而唯独他戴着官帽呢？考虑到今日所传两个《重屏会棋图》的本子（故宫藏本和弗利尔美术馆藏本）皆作如此的处理，我们认为，周文矩的原画和当时现场的实况应当就是这样。江王景遽如此打扮和坐在离李璟最远的一角，似乎都在暗示诸王中只有他是庶出的异常身份。虽然，此时他们共同的父亲南唐先主李昪已经去世多年了，但景遽作为庶出皇子的身份是不容改变的。[1]又如，画面中李璟的形象最大，且取正面居中之态，而其他三王皆取侧面的描绘。一眼望去，即知其间潜含的绘画礼仪的成分。再如，画家刻画的其他三王的眼神皆集中于下棋，或投子、或对视、或旁观，表情轻松而专注。唯有李璟的眼神有些踌躇满志，注意力并不在下棋上，而是抬首正视，其面部表现出对兄弟四人融洽

聚首的欣慰之情——一种超越于下棋之上的帝王控御感的满足。这又在告诉观者，四王之间虽为兄弟，但从朝廷礼仪的角度来说却又有着君臣主仆的区别。暂时放下君臣之礼，纯以兄弟身份的相聚，是帝王对于臣下的特殊恩赏。现实中他们之间的关系是这样的，画家的绘画处理也应当遵循这一礼仪规定。只不过，既然作品的中心思想是营造欢愉融洽的气氛，画家就不能过于强调这一点，既要有所表现，又必须是隐微的、自然的。

画面屏风前榻上的"投壶"和羽箭，把人们又拉回到了一种娱乐的想象之中。

"投壶"是一种古老的宴饮娱乐，投掷之物最常见的是羽箭，以命中多寡为标准。宋司马光（1019—1086）《投壶新格》说："其始必于燕饮之间，谋以乐宾。"唐时宴饮间的游戏颇多，如晚唐李商隐（约812—858）《无题》诗："隔座送钩春酒暖，分曹射覆蜡灯红。""藏钩"、"射覆"与"投壶"一样都是此类游戏。南宋吴潜（1195—1262）词："瀹茗空时还酌酒，投壶罢了却围棋。"至于宋时，"投壶"又与品茶、围棋成为文人的常见游戏，而其初始则可能就是南唐。理由是，南唐

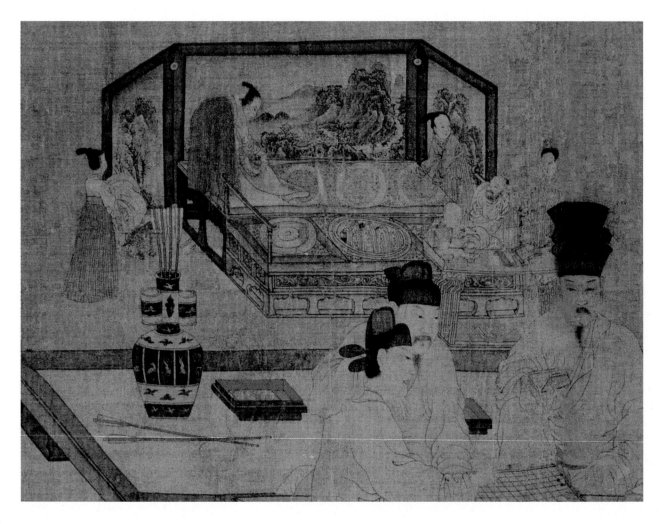

所辖建州在五代两宋时期一直就是当时最重要的产茶区。

尽管画面中"投壶"的出现不一定意味着画中人物们刚刚喝过酒并有此娱乐，但画面绘有此物并在一侧绘制床榻、被褥等物，结合屏风的隔断作用，则分明对观赏者产生两个方面的暗示：一、四王会棋这一幕纯属兄弟之间的娱乐性聚会。屏风、投壶、床具以及旁边侍立的温驯的仆人等使人联想起他们共同的富贵出身，或许还能勾起儿时在一起成长、玩耍的记忆。二、这些用具同时出现在一个场景中，人们或许会追问：这个场景的具体场所

到底是哪里？它不可能是办公的厅堂，也不是读书的小轩，更不是会饮宴乐的行宫，最大的可能就是李璟的私人内室。

四王背后屏风中的"画中画"也证明了这一点。这件"画中画"取的是白居易《偶眠》的诗意，白诗说："放杯书案上，枕臂火炉前。老爱寻思事，慵多取次眠。妻教卸乌帽，婢与展青毡。便是屏风样，何劳画古贤。"虽然"画中画"的题诗是后来宋徽宗补写的，而非原作本身所有，但"画中画"的绘画内容却完全与诗意一致。这些细节描绘都在证明，画中的具体场所可能是

卧室或小憩场所之类的地方，其主人就是李璟。画家的这种暗示的目的是为了说明一个问题：这次会棋绝无任何"鸿门宴"的猜疑，而纯属兄弟之间亲密无间的私人娱乐。

虽然此次欢愉之后就没有文献再有类似的记载了，但整个李璟在位的相当长时期，他的这几位兄弟的处境不仅是安全的，而且有时还被委以重任。即使他们有着或丧师失地、或违抗皇命的过失，李璟也都没有追究过。这使我们更加相信"重屏会棋"一幕确是李璟友爱兄弟的真实写照。

然而，李璟即位许多年之后在皇位问题上的仍然"谦让"，却使南唐宫廷变得不那么安宁。最明显的是，李璟曾多次面对朝臣表示"太弟"景遂才是最应该做皇帝的，自己不够资格。即便现在坐在皇帝的位置上，将来也应该传位于景遂或其他兄弟而不是自己的皇子。李璟的这些言论自然招致许多朝臣的反对，但反对者却无法改变一个迁延不决的事实：李璟即位十余年，皇子们皆已长大，却迟迟不立太子。这种局面形成的朝野压力自然集中到"太弟"景遂身上。《南唐书》记载："（景遂）终恐惧不敢安处，乃取老子功

成名遂身退之意，自为字曰退身，以见志。"兄弟之间超越君臣之谊的过于友爱，不是使彼此的关系变得更为紧密，而是引发了对方的猜疑。而这种猜疑一旦产生，就为后来发生的事情埋下了祸根。

后周显德五年（958），南唐和吴越发生小规模战争，"景达为元帅，奔溃南归，独弘冀有功"。国家处于战争的特殊时期，"太弟"景遂力请离开京城，要求回到自己的封地。景遂的目的虽是为了避嫌，而对于李璟来说，却等于向他宣布自己不愿意参与朝政、更不愿意继承皇位的决心。这使李璟对于景遂彻底地失望了。于是，在当年的三月，垂暮之年的李璟终于痛下决心，立长子弘冀为太子。

当年，由于后周对南唐疆土的日益侵吞，南唐已尽失其江北之地，遂与后周约定以长江为界。国事日蹙之时，李璟已有传位与弘冀的意思。事实上，此时弘冀已参与了许多朝廷重大政事，且表现出一定的政治才干。《南唐书》记载："元宗仁厚，群下多纵驰，至是弘冀以刚断济之，纪纲颇振起。"但是，他的做法却招致了李璟的强烈不满。《南唐书》说："一日，（李

璟）怒甚，以打毬杖笞之（弘冀，引者注）曰：吾行召景遂矣。"正是李璟对弘冀的这一威胁之语，给景遂带来了杀身之祸。

这件事情之后，"景遂在镇，亦颇忽忽，多忿躁，尝以忤意杀都押衙袁从范之子。弘冀刺知之，乃使亲吏持鸩遗从范，使毒景遂。景遂击鞠而渴、索浆，从范以进之，暴卒，年三十九。未敛，体已溃"（《南唐书》）。弘冀鸩杀其叔景遂，李璟却浑然不知其中的原委，听信谎言而未能彻查事情原委，也没有对弘冀做出任何的惩戒。但事隔仅一月，弘冀亦随后而卒，具体的原因是："数见景遂为厉。"（《南唐书》）——叔叔的不散冤魂最终还是要走了他的命。与李璟气质、能力相似但从来也没有梦想做皇帝的从嘉成为了接班人，这就是后主李煜。

《诗经》中说："常棣之华，鄂不韡韡。凡今之人，莫如兄弟。""重屏会棋"时代的兄弟富贵共享或许是富有文人气的李璟的终生情结，只可惜，生在帝王家，这种情结显然是非理性的。

61

第五章

文人画家眼中的文人理想
——《高逸图》

第一节

相关背景知识介绍

　　五代孙位的《高逸图》是一件历史题材的作品。所谓"高逸"，也就是古人所说的"高士"。中国历史中"高士"的传统可以追溯到商周时期的伯夷、叔齐，不过，最著名的当属西晋时期的"竹林七贤"。《高逸图》描绘的对象就是"竹林七贤"。

　　北宋《宣和画谱》记载，宋徽宗（1082—1135）宣和御府曾收藏孙位作品二十七件，今日大多已散佚。《高逸图》其传世作品中比较可靠的一件，卷前隔水处有宋徽宗题写的"孙位高逸图"几个字。画面所绘"高逸"是指魏晋时期的"竹林七贤"：嵇康（224—263）、阮籍（210—263）、山涛（205—283）、向秀（约227—272）、阮咸、王戎（234—305）、刘伶七人。因《高逸图》在北宋时已经残缺，故仅存

山涛、王戎、刘伶、阮籍四人，此四人在画面中呈从右向左的排列。

　　"竹林七贤"是中国文人广为熟悉的典故。一般认为，"竹林七贤"的名称由来是因为此七人经常聚会于山阳（今河南辉县、修武一带）的竹林中，故做放旷啸傲、佯狂避世之态，以逃避魏晋时期当权的司马氏的政治迫害。不过，这个解释还是被很多学者所否定。

　　20世纪40年代，陈寅恪（1890—1969）先生在《陶渊明之思想与清谈之关系》和《三国志曹冲华佗传与佛教故事》两篇文章中指出，"竹林七贤"之称是先有"七贤"之说，此说是为了比附《论语》中"作者七人"之数；至于"竹林"之称，则是后来东晋时期，人们取佛教中天竺"竹林"之名加于"七

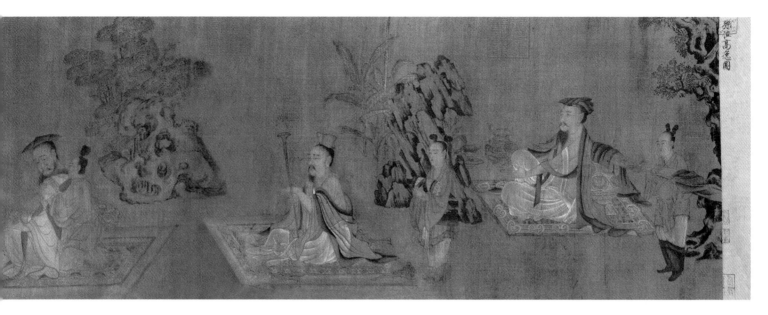

《高逸图》
唐代　孙位
绢本　设色
45.2cm×168.7cm
上海博物馆藏

Ⅰ.南朝绘画水平空前提高，画家名手创造的题材和图本被直接用做模印砖画的稿本。1960年，在南京西善桥出土的一座南朝初年墓，墓室南北二壁整齐地拼嵌着《竹林七贤与荣启期》画像，各长240厘米，高80厘米，由200余块墓砖拼合而成，人物作阴纹线刻。南壁为嵇康、阮籍、山涛、王戎四像，北壁为向秀、刘伶、阮咸及荣启期4人，人物之间各以树木相隔，画面人物形象生动，个性鲜明。刘伶病酒，"止则操卮执觚，动则挈榼提壶"，画中形象一手持耳杯，一手蘸酒，目不旁顾，醉态可掬；阮咸"妙解音律，善弹琵琶，图中阮咸挽袖拨弦专心弹奏，尤为传神；而春秋"高士"荣启期，被发长须，操琴独歌，画出一代清流风范。"

Ⅱ.禁碑之令是从魏曹开始的。《宋书·礼志二》亦载："汉以后，天下送死奢靡，多作石室、石兽、碑铭等物。"建安十年（205），曹操颁"禁碑令"，曰："妄媚死者，增长虚伪，而浪费资财，为害其烈。"下令不得厚葬，又禁立碑。这一禁碑令，后来成为魏晋时期的通行政令。

贤"的，因为"竹林"一词在佛教中就是指避世、遁世之士。所以，陈先生认为，"竹林"一词既非地名，"七贤"相聚之地也不存在什么真正的"竹林"。"竹林七贤"的名称是在东晋时期孙盛（302—373）、袁宏（约328—376）等人的著作中才被固定下来，"七贤"在世的魏晋之交并没有这种说法。陈先生的这一论点得到了许多学者的赞同，比如，日本学者曾布川宽就通过考察南京西善桥出土的南朝《竹林七贤与荣启期》Ⅰ砖画中的背景植物，认为八位贤者的背景植物只有五种：银杏、松、柳、桐和槐（？），但就是没有竹子。这说明即使到了更晚些时候的南朝，"七贤"之说虽然已经固定，而"竹林"二字却没有被完全接受。当然，也有学者不同意陈先生之说，他们的根

据是《三国志》裴松之（372—451）注、《晋书》和《世说新语》等文献都明确记载着"七贤""集于竹林之下"的文字，其中《三国志》、《晋书》皆为公认的良史，不可能在同一个问题上同时出差错。此外，2007年河南省博爱县月山镇皂角树村村民于该村之南的竹林中发现了被称为"竹林七贤亭"的遗址碑，实物的证据似乎更倾向于赞成"竹林七贤"说的一批学者。然而，魏晋时期禁止立碑Ⅱ是书画史的一般常识，该碑如果是魏晋时期所立，其成立的缘由是怎样的？如果不是魏晋时期而是后代的某个时刻，则该碑就不具备证明"竹林七贤"在魏晋时期已有其名的资格。这些问题都还有待于进一步考证。

"竹林七贤"题材的绘画作品早在

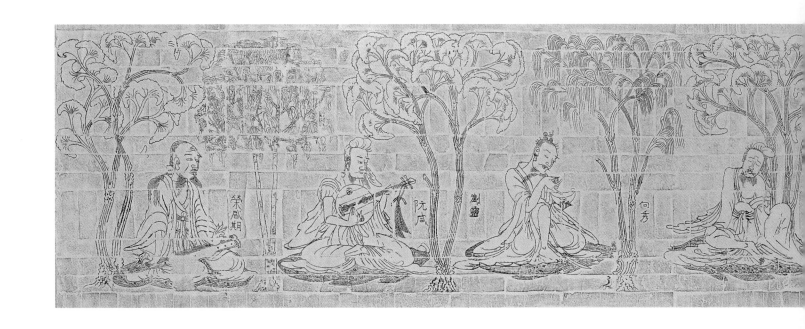

南朝时期就已经出现了。上文提到的南朝《竹林七贤与荣启期》砖画是一个例子，此例之外，南京、丹阳一带的南朝故地墓葬中又多次出土过类似题材的砖画。另外，唐人张彦远（815—907）《历代名画记》也记载，东晋顾恺之（348—409）曾对另一位同时代画家戴逵（326—396）所绘"七贤"做出以下的评论："唯稽生一像颇佳，其余虽不妙合，以比前诸竹林之画莫能及者。"其他的画家如南朝陆探微、毛惠远也都有这一题材的作品传世。这表明在顾、戴生活的东晋以前，"竹林七贤"题材的绘画已经比较常见了。而且这一绘画习俗一直持续到南朝仍然不衰。当然，从其后的唐宋时代到元、明、清时代再到今日，"竹林七贤"依旧是中国人物画创作的一个喜闻乐见

的题材，有一大批画家都创作过类似的作品。在此就不一一列举了。

孙位的《高逸图》是众多"竹林七贤"题材绘画中最著名的一幅，《宣和画谱》中说它："非笔精墨妙，情高格逸，其能与于此耶？"可谓赞赏之情，溢于言表。

然而，在赞叹画家高超技巧的同时，欣赏者或许会产生这样一个疑问孙位与"竹林七贤"的时间悬殊有七百年之久，画家是如何创作他们不曾谋面的古人，并使欣赏者们相信他所绘制的人物不仅指向明确而不是张冠李戴，而且能够生动传神地表达出历史人物的真实面目？换句话说，后代画家是如何再现前代古人的礼仪风貌？他们的绘画创作依据是什么？

实际上，早在汉代，古人就已经

《竹林七贤与荣启期》
南朝 青砖模印
80cm×240cm
南京博物院藏

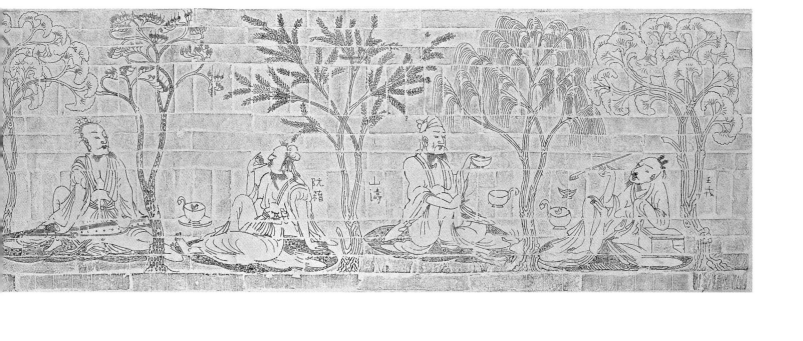

开始尝试创作与自己时间悬殊的古代题材的绘画作品了。两汉画像石中就有大量的"三皇五帝"、"二桃杀三士"、"廉颇蔺相如"等上古时期、春秋战国题材的作品。古代题材，特别是带有教育意义、训诫意义的古代人物典故一直是中国人物画创作的一个重点内容。这不仅因为人物画比之其他内容的绘画更为具体和形象，最重要的是，人们创作此类作品并不单纯为了艺术欣赏，而是它承担着教化训导、道德启示的社会功能。

对于"竹林七贤"这个由来已久的题材来说，由于前代的作品已有呈现，参考前代的作品往往是后世画家的一般性做法。如果我们把顾恺之、戴逵时代所绘的"七贤"当做最早的案例，那么，顾、戴以后的画家们必然要依托这一资源进行再创作。这样做的理由有二：一、顾、戴二人生活的东晋距离"七贤"时代最近，他们作品中反映出来的有关"七贤"的信息最为可靠，也最容易令人"信以为真"。二、随着时间的推移，顾、戴笔下的"七贤"在接受之维会固化成某些习惯的认知。这些认知与文献、实物等一起，共同构成了人们对于"七贤"形象的速写和心理印象。也就是说，顾、戴的绘画作品也成为后来人认识"七贤"的重要渠道，影响着人们心中的那个"七贤"的形象，其作用不亚于信史的文献记载。这就是文学艺术的力量，类似的例子很多。最为明显的例子就是曹操（155—220），在《三国志》这样的正史中他的形象并没有被刻画为奸臣，乃至于唐宋以前人们也没有把曹操与奸

Ⅰ. 顾恺之（约345—406，另作348—409）是东晋著名画家，字长康，小字虎头，晋陵无锡（今属江苏）人。他博学有才气，善诗赋、书法、尤精绘画，当时有"才绝、画绝、痴绝"之称。画史以曹不兴、顾恺之、陆探微、张僧繇合称"六朝四大家"。他十分强调眼神的重要性，认为眼睛的神采是一个人内心情感的表露，故顾恺之常数年不点睛，而一旦点睛，人物的神采就跃然纸素。另外，顾恺之还注意表现人物的其他形象特征和体现人物个性的典型环境，来加强人物神情、性格的表现。唐代张怀瓘评曰："张僧繇得其肉，陆探微得其骨，顾恺之得其神。"顾恺之精通画论，其"迁想妙得"、"以形写神"等论点同，对我国传统绘画的发展，影响很大。著有画论三篇：《论画》、《魏晋胜流画赞》、《画云台山记》等。画迹极多，其中传世之《女史箴图》卷，传为唐代摹本，现藏英国伦敦大不列颠博物馆；另传顾恺之《洛神赋图》《列女传仁智图》卷，乃宋人所摹，现藏故宫博物院。

Ⅱ. 杨子华

北齐画家。官直阁将军，中外散骑常侍。擅丹青，曾画马于壁，谓夜间如闻齿蹄长鸣，饮水食草之声；又在纸上画龙，卷舒时如有云萦绕，世祖高湛重之，使居官禁中，非奉诏不得为人作画，有"画圣"之称。

Ⅲ. 北齐校书图

《北齐校书图》是杨子华作品中流传至今的仅有一件宋代临摹本。图中所画为北齐文宣帝天保七年，樊逊等十二人受命校勘内府所收藏经史典籍的故事。诸文士或展卷而立，或坐而疾书，或挥手高论，或凝神静听，因为是校勘典籍的场面，不同神态的表现更为重要，从现存画卷中有宋代鉴藏印多方及范成大等人题跋，可知是宋代临本。但临摹技艺极高，足能传达原作神韵。另外，这幅画与北齐娄墓壁画的人物形象，描绘手法特别是线条风格上存在诸多相似之处，从这一点上可以说明，现今《北齐校书图》的原本确实是北齐时的作品。

臣直接对应。而到了元明时代的小说如《三国演义》出来之后，再加上一些杂剧等大众娱乐的帮衬，曹操才被定格为奸臣。这种印象一旦形成，我们今天的学者们尽管费尽气力地给曹操"平反昭雪"，也很难让现代大众们接受历史的原貌。

毫无疑问，孙位在创作《高逸图》时也应当遵从这一理路，即在尊重历史的同时也必须尊重画家所生活时代已经形成的人们关于"七贤"的心理形象定位——尽管后者与前者有时是矛盾的。

我们分头来讨论以上的两个问题，先来讨论尊重历史的问题。这个问题包含着两个方面的子问题：一、对历史文献的尊重；二、对画史中既有作品的尊重。

一般认为，竹林七贤的共同特点就是疏狂不羁、消极避世。但落实到每一位具体人物，他们的个性差异还是比较大的。比如，山涛就不是那么的疏狂不羁，其为人谨慎、圆滑，处世稳健、妥帖，在"七贤"中算是"下场"最好的一位。而嵇康长相虽佳，却是"土木形骸，不自藻饰"，啸傲刚直，多少有些口无遮拦，以至身遭刀斧之祸。这些文献记载都是画家创作时应当依据的重要资料。在这一点上，画家们一般不会犯原则性的错误。比如，南朝《竹林七贤与荣启期》砖画中两个七弦琴都刻画得简洁而古朴，的确是魏晋时代的样式。人物所着头巾虽刻画得非常草率，却又比较接近那个时代的特点。再则，画中"七贤"大多袒露肢体，做歪斜不整状，画面中只有山涛、嵇康和古贤荣启期的坐姿算是最为端正的。而嵇康这个人物的刻

《北齐校书图》
宋代　杨子华
绢本　设色
29.3cm×122.7cm
美国波士顿博物院藏

画，除了侧扭的头部多少显示出不羁之个性外，画家竟然将他和另外两位"七贤"的发髻画成了儿童的卯角髻造型。这些细节强化了嵇康作为魏晋名士的重要性，可以说，其外示端庄的造型之下内心的不平静——发自内心的挣脱礼法的束缚，比之阮籍、刘伶等几位"醉汉"表现得更为强烈，画面的刻画也最为神奇。但是，画中人物袒露肢体的描绘，可能并不是"七贤"的本来面目而是加入了作画者的主观理解，其渊源出处可能在于《晋书》中一段话：（晋惠帝元康中）"贵游子弟相与为散发裸身之饮，希世之士耻不与焉"。当然，由于作画者的社会地位比较低微，它的来源可能是一些类似的传闻，而不能证明作画者曾经深入研究过《晋书》等正史——正史中并没有"七贤"相会袒露肢体的记载。但这一

描绘又是合乎南朝人对于"七贤"的心理想象。

我们有必要再来关注一下画中几个重要的"道具"：琴、书卷、酒杯、如意、童仆——这些行头对规定画面的意义指向也起到了关键的作用。正如画面中一旦出现"青龙偃月刀"，人们自然联想起这可能是件关公题材的作品一样，及于魏晋时期这些"道具"已经具备指向高士的确切含义。如顾恺之[1]的《斫琴图》（宋摹本）、杨子华[2]《北齐校书图》[3]（宋摹本）等表现文人高士的作品中就出现过相似的符号。而"七贤"题材画面的七位高士——人物的数量则更便于人们识读作品的具体所指。这就是古人创作某一题材作品时应当遵守的基本"法度"——众多符号串联在一起所产生的暗示意义，共同限定了观赏者的欣赏范围，迂回而

山涛

I．关于《历代帝王图》中的这两位人物，一般认为是陈文帝和陈废帝。但也有学者不同意这一看法。如陈葆真先生在《图画如历史：传阎立本〈十三帝王图〉研究》一文就认为，此二位应当是梁简文帝（503—551）和梁元帝（508—554）。因这一争议与本文关系不大，所以，本文暂取一般性的观点。陈先生的文章观点见《美术与考古》上册，中国大百科全书出版社2005年5月版，第308－311页。

68

不是强制性地将观者引向某个具体的题材，从而真正地走进作品之中。

孙位所处的五代时期，人们对于"七贤"题材的绘画已经非常熟悉了。所以，《高逸图》的画面符号暗示，琴、书卷、如意、酒杯、童仆，一件不少——此时已演化为一种仪式化的套路了，是对这一绘画题材所形成的特殊传统规定性的尊重。这样做与南朝《竹林七贤与荣启期》砖画有关，与自此之后尊重这一传统的所有同一题材的作品有关——在构成某种传统的时候，人们对于已经形成的传统的尊重也将成为后来者眼中传统的一个重要组成部分。传统就是在这样不断累积中逐步形成并固化为某些具体而不可更改的旨征。

相比较《竹林七贤与荣启期》，孙位《高逸图》中四位人物并没有停留在他们张狂外表的夸张刻画上，或者说，在这一点上表现得比较含蓄。《高逸图》首先侧重表现的是此四位儒雅高洁的一面。画面人物的服饰高华而飘逸，人物姿态安静而灵动。这符合历史事实。"竹林七贤"大多出身魏晋士族，且他们本人也有为官的经历，所以，不是落拓佯狂的寒酸文人，其衣着描绘得比较光鲜、雅致也是符合常理。《高逸图》突出特点是，画家对于历史人物服饰的考究。作为一名专业画家，孙位合乎历史的要求自然不同于南朝丧葬砖画的民间作者，民间作者可以无所忌讳地将历史人物刻画成当代的衣着，而专业画家则不允许这样做，画面服饰装扮合乎所描绘对象的时代性是专业画家的基本素质。

我们不妨对比一下最为接近"七贤"的南朝高逸之士的服饰。这方面的代表作品是阎立本《历代帝王图》中的陈文帝（522—566）和陈废帝（554—570）。[I]他们头戴两晋时期高士们最常戴的菱角巾，尤其是陈文帝手执如意，与孙位《高逸图》中四位人物的打扮非常一致。关于这种头巾，沈从文先生《中国古代服饰研究》说："汉晋之际，或因为经济贫乏，或出于礼制解体，人多就便处理衣着，终于转成风气。武将文臣、名士高人，着巾子自出心裁，有种种不同名目。"①如折角巾、菱角巾、纶巾、葛巾等众多名目花样的头巾，在《高逸图》中表现得比较充分。与《竹林七贤与荣启期》砖画的简单草率相比，《高逸图》中人物着巾显得更为正式一些。而且着巾之外，

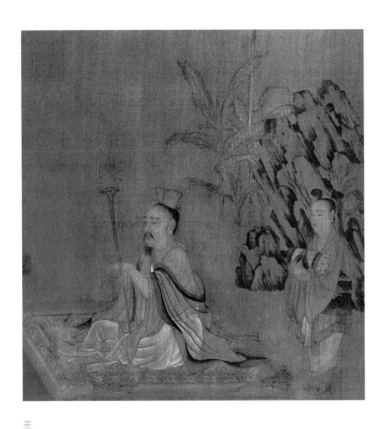

王戎

Ⅱ.《三国志·诸葛亮传》中说，诸葛"亮躬耕陇亩，好为《梁父吟》"。本传注引《魏略》：诸葛亮"每晨夜从容，常抱膝长啸"。诸葛亮喜欢抱膝长啸是在刘备三顾茅庐之前。诸葛亮以此来表达自己的理想。理想之一，择明主而侍，助其成就王业，进而使自己成管、乐之功；理想之二，兴复汉室，以享千古美名。诸葛亮既然这样的志气，必然强烈地期望能早日被所谓的明主发现、信任，进而重用。可是现实却令踌躇满志的诸葛亮三分失望、七分迷惘，因此时常抱膝长啸以发泄内心深处无法言表的惆怅。

①《中国古代服饰研究》，第204页。

亦有着小冠者——这也符合魏晋时代的高士风尚。至于人物的宽大衣袖、方褥、童仆们的双髻造型则更是在魏晋时代的出土文物和画作中屡见不鲜。所以，可以说，《高逸图》画面人物的处理对历史的尊重比之《竹林七贤与荣启期》砖画更为具体，更符合文献记载和后世士大夫眼中竹林七贤的高士风度。

《高逸图》最为传神的地方，在于其通过人物神态对人物内在性格的准确把握。比如山涛，画家注重的是其沉凝稳健的性格刻画，其抱膝远望的姿态，使人联想起诸葛亮（181—234）抱膝长啸的典故Ⅱ，更有陶渊明（约365—427）悠然见南山般的超脱；但画面对山涛的眼神刻画却非常犀利，折射出他洞察世事、驾驭世事的非凡能力。王戎则刻画得比较宁静淡远，右手执如意，左手斜搭其上，神态极为放松。面前一卷书册尚未打开，似乎也意不在书，而是若有所思，眼神有些飘忽。而刘伶、阮籍两位的身边都陈设着酒具，则在告诉观者，此二位喜欢酗饮的"酒鬼"的身份。画中阮籍面带微笑、眼神有些诡异荒怪，流露出一种游戏人生的味道。而刘伶则扭过头来，面对童仆手执的痰盂，好像正在吐痰。这些极为细致的刻画，微妙地暗示出这四位的不同人格节操以及他们日后截然不同的人生命运。山涛和王戎在日后的魏晋政权更替中都是积极用事者，日后皆为腾达。尤其是山涛在司马氏代魏而立时，不仅完全站在司马氏的一边，且"佐成亡魏成晋之业"。"兼尊显的达官与清高的

Ⅰ.对于阮籍所执之蒲葵扇，有的学者认为它是一把麈尾。理由是，魏晋名士不可能执蒲葵扇。名士执麈尾的历史至少可以追溯到汉代，魏晋名士多以执麈尾清谈者，乃至于说麈尾是名士们必不可少的行头。但是，通过将《高逸图》中阮籍手执之物与人们常说的麈尾实例如阎立本《历代帝王图》中孙权所执之麈尾的比较，我们认为，尽管麈尾更为符合阮籍的高士身份，但《高逸图》中出现的不是麈尾，而是蒲葵扇。另外，杨仁恺先生认为是芭蕉扇。亦为一说。

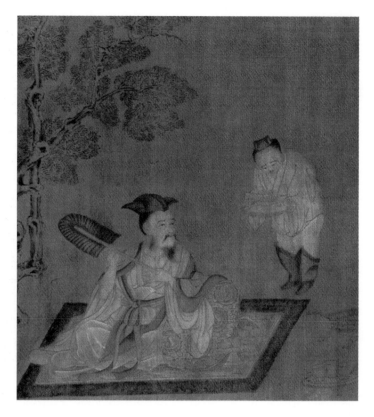

阮
籍

名士于一身"，"是历史上名利并收的最显著的例子"①。而阮籍、嵇康则对司马氏采取不合作的态度，其中嵇康激愤耿直、形之于色，"非汤武而薄孔周"，直接挑明司马氏篡政是非法的。这最终引起了司马氏身边多人的集体攻击，招致杀身之祸。而阮籍则明知司马氏不敢标榜以"忠"治天下、高唱以"孝"治天下的情况下，重丧食肉——挑战、否定以"孝"治天下，借以揭露其虚伪性——其抗争性也是非常明显的。联系到这些史实，我们再来观看画面中山涛和王戎的相对端坐之姿，不免有些道貌岸然之感。而阮籍和刘伶却做歪斜之姿，其间的对比或是暗示些什么。

当然，毕竟画家不是历史学家，其画面对于历史和传统的尊重，目的是引导观者走进其作品题材的范围，而不是考证或图解历史人物。孙位《高逸图》也是如此。尽管上述文字的确证明其尊重历史和传统的一面，但作为艺术作品，画家的时代性、主观性也是不可或缺的。比如，画面人物阮籍所执长柄蒲葵扇Ⅰ，这一道具就不太符合那个时代的特征。理由是，有关"七贤"的文献中没有有关扇子的记载。将扇子与高士相联系的最早文献，是东晋裴启《语林》中称赞诸葛亮的一个词汇："羽扇纶巾"。东晋南朝时期，裴启所说的用白色天鹅羽毛所做的"羽扇"在江南一带士人中非常流行。但这不是《高逸图》的出处，因为画面所示分明是蒲葵扇而不是羽扇。它的根据可能来源于另一个记载，《晋书》谢安（320—385）传说："乡人有罢中宿县

①《陈寅恪魏晋南北朝史讲录》，贵州人民出版社2007年4月版，第50页。

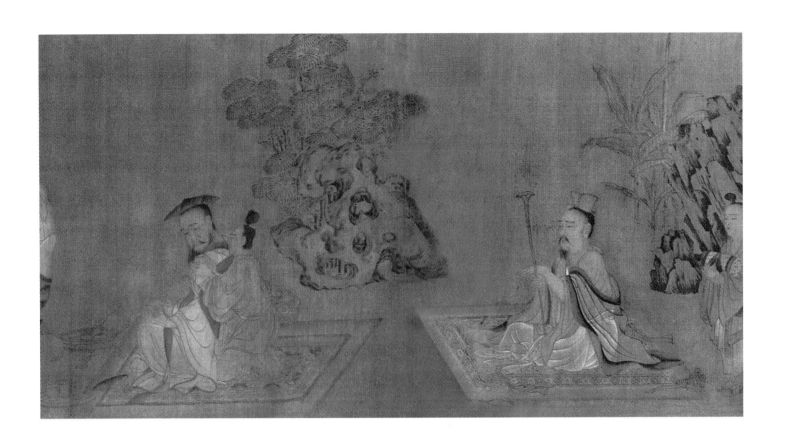

者，还诣安。安问其归资，答曰：有蒲葵扇五万。安乃取其中者捉之，京师士庶竞市，价增数倍。"也就是说，《高逸图》中的蒲葵扇可能与谢安有关，而谢安又是对"七贤"非常推崇的历史人物。《世说新语》记载："谢公道豫章：'若遇七贤，必自把臂入林。'"这种历史沉淀下来的并不确切的资讯，在构成人们心中关于"七贤"的印象时所起到的作用有时足以遮蔽正统的史书，达到后者无法达到的效果。

说到这里，或许有人会认为画中的这把扇子应当是谢安所在东晋时期的。这种看法不免有些天真。确切地说，这把扇子应当是一个各种时代符号都有的混合物。谢安的蒲葵扇充其量不过是一个遥远、煽情的传说附丽，它在使画中"七贤"的形象变得更为丰

满，尽管这种丰满并不符合历史；而扇子具体的形制则多少会带有五代的时代特点，因为，这样的扇子会使同时代人感觉更像是把扇子，在接受上不感到过于突兀。关于这一点，我们只须比较《韩熙载夜宴图》中韩熙载所执之扇，就可以发现，除了材料上的不同以及相关细节上的一些差异之外，在基本外形上，二者并无太明显的区别。

实际上，在该画中打上五代烙印的地方不止是扇子。画面中人物所坐之方形褥垫、依靠的锦墩，也不是魏晋时期的风俗，而是五代时期贵族的坐卧习惯。如杨子华《北齐校书图》和阎立本《历代帝王图》中的陈文帝，画中人物皆是坐于床榻之上；传世最为可信的英藏本《女史箴图》中的人物则是席地而坐，皆没有褥垫和锦墩之类的

Ⅰ.张萱,生卒年不祥,京兆(今陕西西安人)人,盛唐杰出的肖像画和仕女画画家,其绘画活动主要集中在唐玄宗李隆基的开元、天宝年间(713—755)。张萱供奉于内廷,在集贤院中任画直,司宫廷画家之职。张萱以其精湛的画艺从根本上确立了仕女画在人物画中的重要地位。张萱所绘的《捣练图》描绘了唐宫宫女的捣练劳动。练属丝织品类,呈白色,练从缣出,缣本系黄色,质地较硬,经过蒸煮、漂白和杵捣、熨烫等程序,成为洁净、柔软的白练。张萱精绘了12位不同年龄的女性,分为3个劳动场面:卷首画4女执棒捣练,长卷的中段画稍老的妇女在补纳破练,卷尾画两女展练,1女持镶斗熨白练,3段组成一个自然得体、首尾呼应、互有联系的劳动场面。全卷的构图颇富匠心,疏密有致,动静相间。前半段趋于繁密,后半段偏向疏松,处于动态者为密,反之则为疏。特别是展练一段,画卷随白练平展而变得舒展起来,恰恰符合长卷由右向左展玩的欣赏习惯。画卷中描绘了不同年龄的女性,暗示了宫中劳动妇女一生的凄苦命运。由于张萱十分注重描绘不同年龄、不同阶层的妇女及其日常的生活,因而非常自然地兼带出画家捕捉婴幼儿活动的的绘画技巧。

坐卧之具。而到了南朝《竹林七贤与荣启期》砖画则出现了类似蒲草编织的蒲团状的坐垫,唐人张萱《捣练图》[1]中更是出现了矮凳上的坐垫。这一不断更新推进的脉络,可以证明《高逸图》中坐卧之具是五代时期的习俗。再如,画面末端童仆手捧盛酒杯的托盘也不是魏晋时期的,魏晋的呈送食具应当是短小的案子,如南北朝时期的《高昌墓室壁画》。当然,托盘的使用并不仅属于五代,在之前的唐代和之后的北宋时期的绘画雕塑中都能找到例证。其他的盛酒之具、香炉等等物件,则分明过于精致、雕饰了,也不应是西晋时期的样式。

至于画面中的芭蕉,则强烈地表现出孙位这位晚唐西蜀画家的地域性。芭蕉是四川这个偏于亚热带的地区才会普遍生长的植物,"七贤"经常聚首的中原焦作地区不是没有,但肯定不普遍。以之作为背景植物,完全是考虑蜀人的接受习惯,而不是根据历史事实。并且,画家对于芭蕉这种植物似乎不是太熟悉,画面中的芭蕉根部处理有些悬空生长的感觉。

再来推敲一下画面的人物造型、神态处理。与人们印象中"七贤"的狂狷桀骜相比,《高逸图》画面人物造型、

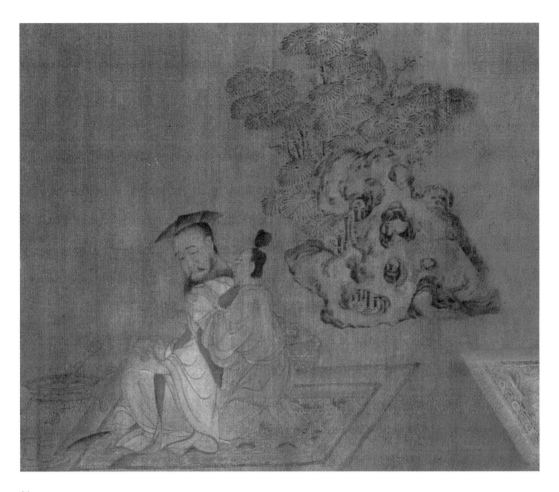

刘伶

神态则显得过于安闲、儒雅，人物形象似乎也做了一些美化处理。最明显的例子就是画面中的刘伶。《晋书》记载：（刘伶）"身长六尺，容貌甚陋。"但在《高逸图》中，我们看不到刘伶的这一特点，即使画家有意识地取侧面的造型，也还掩饰不了对他的身材的夸张，对比他左侧史称身材"瑰伟"的阮籍，画面中的刘伶比他都高大了许多。再如王戎，《晋书》中说："戎幼而颖悟，神彩秀彻。视日不眩，裴楷见而目之曰：'戎眼灿灿，如岩下电。'""年六七岁，于宣武场观戏，猛兽在槛中虎吼震地，众皆奔走，戎独立不动，神色

自若。"画面中王戎神情自若的特点是有的，但眼光如电的特点似乎还不如加在右侧山涛的身上更合适。

这可能出于三个方面的考虑：一、是由宫廷绘画的性质决定。历来宫廷绘画皆不主张表现画面的过于燥狂，人物的气质儒雅和衣着光鲜都是由此所决定的。二、孙位的整体绘画风格带有中原宫廷绘画的明显遗韵。这一点，只须参对一下唐代的几件著名的人物画作品如《虢国夫人游春图》[II]、《捣练图》、《簪花仕女图》是不难发现的。三、晚唐五代持续百年的战乱，蜀国是一方难得的净土，蜀人习惯于安逸的生活。"七贤"题材的绘画也必须考虑这一地域性的接受背景。因为说到底，《高逸图》只是一件文人绘画的娱乐性作品，画中人物打上西蜀的烙印并适当做一些美化处理是可以理解的。正如上海博物馆单国霖先生所说，孙位此图描绘的是一种文人理想中的安逸生活。自然，其间寄托着孙位本身的某些理想和想象。

总体而言，《高逸图》是一件既遵从历史和绘画传统规定，又在某些地方糅合进中原绘画风格、五代西蜀的时代性、地域性因素的作品。前者把人们带入到"七贤"题材的历史语境和绘画语境之中，而后者则便于当时人的理解与接受。这种"两头讨好"的做法，实际上在我们现代化的今天还一直有效。比如，我们今天拍摄的许多革命题材的电影、电视剧，与三十年前、四十年前拍摄的同一题材的作品相比，故事情节、人物构成可能并没有太大的变动，但是剧中人物的衣着打扮、场景摆设、肢体语言、谈话风格等等方面的反差却很明显。到底哪一个更接近历史事实？原则上讲，应当是三十年、四十年前的作品更接近事实，因为，那个年代更靠近剧情所在的时代。这一点，今天的导演们并非不明白。既然明白为什么又要这样做呢？主要原因是要考虑到今天观众的接受习惯已经深深地打上了我们这个时代的烙印，导演们必须服从这一习惯。如果一味地尊重历史事实，至少这些剧目中那些革命战士们的口音

II．黄筌（？—965），五代后蜀画家，字要叔，成都（今属四川）人。他13岁时，跟刁光胤学画，一方面吸收了刁光胤的所长，另一方面他又取法诸家，山水松石学李升，花卉蝉蝶学滕昌祐，鹤师薛稷。黄筌以他的艺术，一帆风顺地取得了当时统治者的厚遇，从年轻时候起，一直到晚年，没有离开过宫廷画院。据《宣和画谱》著录，黄筌作品有319件之多，但至今只有《写生珍禽图》一件尚存，故此图尤为珍贵。

黄筌画鹤

黄筌画鹤最负盛名。关于他画鹤曾有一个传闻：后蜀广政七年（944），有人向宫廷献上6只仙鹤，君主孟昶见仙鹤美丽、可爱、观赏之余，命黄筌把它们画到偏殿的壁上。黄筌仔细观察了一会儿，拿起笔来飞快地把6只仙鹤在壁上画了下来。仙鹤中有引颈昂首鸣叫的、有扭转着脑袋警惕地张望什么的、有低头觅食的、也有乘风展翅飞舞的……它们姿势、神态各异，栩栩如生。黄筌画毕走开后不久，就有一些真仙鹤飞来，在壁前活动，原来这些仙鹤还以为画中的鹤是它们的伙伴，可见黄筌笔下的仙鹤具有相当的真实感。孟昶遂把这座偏殿改名为"六鹤殿"。

就应当是南腔北调、五花八门，而不应当一律使用普通话。但这样的电影、电视剧还能看吗？

从南朝《竹林七贤与荣启期》砖画到五代孙位《高逸图》，前后历史跨度达四五百年，同一题材绘画之巨大差异与历史人物的本来面貌关系并不大，而是与解读这一题材的具体时代的具体的人物息息相关——历史在后人的解读中必然打上后人的烙印，《竹林七贤与荣启期》是如此，《高逸图》也是如此。

最后，我们有必要再来讨论一下《高逸图》的作者孙位。关于孙位，历史文献记载的非常少。比较可信的是《宣和画谱》中的一段文字："孙位，会稽人也。僖宗幸蜀，位自京入蜀，称会稽山人。"大体可以猜测，孙位年轻时代随唐僖宗入蜀时的身份有可能就是一位擅长绘画的官员。后来唐朝灭亡，王建（847—918）建立的前蜀割据政权对于从中原地区逃难而来的贵族、士人大多加以录用，孙位就留在前蜀的宫廷中继续供职。但是，宋人郭若虚《图画见闻志》中有关西蜀宫廷画家官职的记载中却找不到孙位，这或可说明此时他的身份也不是宫廷画家，而有可能只是一位官吏。

关于孙位的人格品位，黄休复《益州名画录》说："禅、僧、道士，常与往还。贵豪相请，礼有少慢，纵赠千金，难留一笔。"《宣和画谱》说他"举止疏野，襟韵旷达"——这完全是站在帝王的角度来下的结论。概括起来，大体可以说孙位一定程度上接近文人高士的气质。所以，黄休复《益州名画记》将他的作品定为唯一的逸品——普通的神、妙、能之外的一个独特品第。《高逸图》是他唯一传世的作品，其人物散发出的那种内在的超越品格，内敛而深厚，高华而静逸，确实符合后来文人画的定位。从这个角度来说，《高逸图》是文人气质的画家开始主导中国绘画史的一个标志性作品。孙位之后，在更富有文人生活气息的后蜀政权中出现了师承孙位、擅长画竹的黄筌II。后者在北宋以来的中国文人画的历史中影响更大。

第六章

从虚构走向娱乐
——《西园雅集图》

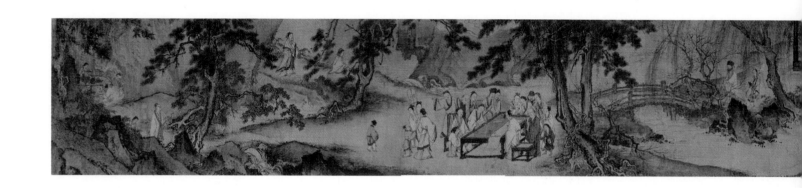

这里看到的南宋马远的《西园雅集图卷》，现藏于美国纳尔逊·艾京斯艺术博物馆，绢本淡设色，尺幅为29.3厘米×302.3厘米。它记录了北宋元祐元年（1086）以苏轼（1037—1101）为代表的苏门诸位学士以及苏轼好友们，在驸马王诜（约1048—1104）府邸的西园中书画雅集的场面。画面山色空朦、苍翠欲滴，松竹小桥之间、山涧野水、蜿蜒流曲。在园林胜景的衬托中，画中人物或挥毫泼墨、吟诗作赋，或迎风长啸、静坐安禅，极为惬意悠闲，代表了中国中古时期文人生活的理想场景。雅集的参与者米芾（1051—1107）在《西园雅集图记》一文中说："水石潺湲，风竹相吞，炉烟方袅，草

木自馨。人间清旷之乐，不过如此。嗟呼！汹涌于名利之域而不知退者，岂易得此哉。"一语道破了西园雅集忘情诗酒，流连书画，拒绝名利的超越性质。

文人雅集之事由来已久，文献记载早在西汉时期梁孝王刘武（公元前184—前144）就曾"筑忘忧之馆"、"集诸游士，各使为赋"，如公孙乘、枚乘（？—前140）、邹阳、司马相如（约前179—前118）等人都在其列。其后，三国曹操（155—220）的铜雀台、西晋石崇（249—300）的金谷园也都曾是文人雅集的重要场所。但这些活动都是由某位名公巨卿发起，文人自发的雅集之事最早的应当算是东晋王羲之

I . 宋代有很多绘画世家，其中最为出名的恐怕要属山西的马家。自北宋后期的马贲开始，马家先后有五代人在皇家画院供职。马氏家族形成了一个庞大的画室或作坊，在这个作坊内雇佣了助手、管理者或代理人，或许还有绘画材料的生产者及裱画匠。1086年（元佑元年），苏轼兄弟、黄庭坚、李公麟、米芾、蔡肇等十六位名士，于驸马王诜宅邸西园集会。马远据此所绘，长卷共分四段。此为其中一段，写米芾挥毫作书，诸文友或立或坐，凝神围观。

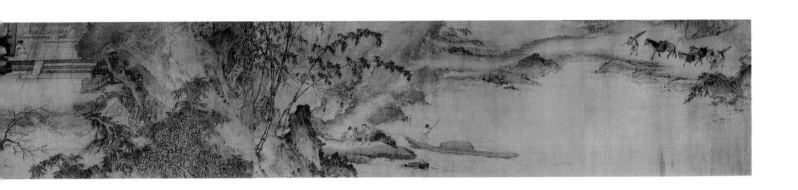

《西园雅集图》
南宋 马远
绢本 淡设色
29.3cm×302.3cm
美国纳尔逊·艾京斯艺术博物馆藏

（303—361）等人的兰亭集会了。只是，这次活动的主要目的是修禊，文人之间的诗赋、书画等笔墨文事倒在其次。纯以文事出现的雅集大概应当以白居易（772—846）晚年在洛阳香山组织的"九老社"为开端，及于宋代以钱惟演（977—1034）为首的洛阳西昆雅集，以欧阳修（1007—1073）为领袖的扬州平山堂雅集，诗酒酬唱成为雅集的主要节目，这才标志着以文事为主的文人雅集成为常例。

西园雅集[1]在所有这些雅集活动中，可能是名气最大的一次。主要原因有两个：一、此次雅集虽然托于驸马王诜的府邸，而汇集的文士却是阵

容豪华。据米芾《西园雅集图记》记载，其中著名者有：苏轼、王诜、苏辙（1039—1112）、黄庭坚（1045—1105）、秦观（1049—1100）、李公麟（1049—1106）、米芾、蔡肇（?—1119）、王钦臣、郑靖老、李之仪（1038—1117）、张耒（1054—1114）、刘泾（1043?—1100?）、晁补之（1053—1110）以及僧人圆通、道士陈碧虚，可以说，北宋元祐文坛、书坛、画坛最优秀的文人都在其中，大有"众星璀璨"、"一网打尽"之感。二、雅集的领袖人物苏轼此时正处在人生政治生涯的最顶点。元祐元年（1086）九月苏轼被提拔为翰林学士，这个职位苏

Ⅰ.李公麟《西园雅集图》曾几的题跋："龙眠居士阳关图作车马往来惜别状，而水边钓翁漠然若无闻见者。此图有诸公文字，羽流摘阮之乐清矣。最后老禅名士蒲团默坐，相对于竹林泉石之间岂无意邪。观画者当做如是观。绍兴丙子四月十二日茶山曾几吉甫题。"

轼一直做到了元祐四年（1089）三月。时人曾惜《跋苏养直词翰》说："元祐文章绝代无，为盟主者眉山苏。"（《铁珊瑚网》卷四）所谓"元祐文章"是指以苏轼为代表的这一代文人在诗文、书画等领域的造诣，代表了两宋文化的最高峰。所以，西园雅集还成为文化鼎盛时期的代名词，后人在提及这一时期时，自然不乏对历史辉煌的怀念之情。

西园雅集这个题材相传最早是北宋李公麟创作过一件手卷类的作品。据米芾《西园雅集图记》记载，李公麟、米芾两人也都出现在画面中。李、米也是宋代书画界的顶尖人物，自然又增加了这一题材的分量。

大概是以上的缘故，李公麟《西园雅集图》自问世以来，后来这一题材的创作代不乏人，如南宋马远、刘松年（约1155—1218）、元人钱选（1239—1299）、赵孟頫（1254—1322）、明人杜琼（1396—1474）、李士达、周天球（1514—1595）、唐寅（1470—1523）、仇英（1482—1559），清人石涛（1630—1724）、华嵒（1682—1756），近人陈少梅（1909—1954）、张大千（1899—1983）等等，都有同名的作品传世。尤其是南宋、明代的画家创作这一题材的作品最多，其中有些作伪者，直接将作品标为李公麟所作——真伪相混、泥沙俱下之时反而使真正的原作销声匿迹了。李公麟的原作已成为一个疑问，有无之间已莫衷一是。对于今天的观者来说，能见到真正的宋人仿品已是非常不易了。

对于西园雅集这个题材，美国学者梁庄爱伦考证后认为，它可能是历史上没有发生过的杜撰的故事，李公麟也没有画过此类作品。理由是，一、宋代的著述中都没有此画的记载。最早此类绘画题跋是南宋曾几Ⅰ（1085—1166，陆游的老师）所作，但现存曾几题跋的内容与西园雅集几乎没有关系。二、西园雅集这个说法是11世纪以后的人创造出来的。除此之外，本文也提供三条佐证：一、目前苏轼研究方面最为权威的孔凡礼《苏轼年谱》中就没有记录此事，而苏轼是《西园雅集图》中的核心人物。二、元祐元年，米芾刚刚从杭州观察使推官的位置上被罢官，又值母忧，只能待在镇江家中。元祐二年（1087）七月，米芾才来到京师。果有西园雅集，他也不可能参与，更不可能写作《西园雅集图记》一文。三、《西园雅集图记》中提到的僧人圆通，据秦观《圆通禅师行状》所说，早在元丰五年（1082）就圆寂了，怎么可能参加元祐元年的雅集呢？①

最近，大陆学者杨新又提出了另一种说法。他认为，《西园雅集图》的母本是南宋画僧梵隆的《述古图》。这件作品仿效了李公麟的《白莲社图》，因此被后人有意无意地视为李公麟的作品。由于《述古图》所画人物与伪托米芾《西园雅集图记》中所述人物有所雷同，梵隆身后，人们以《西园雅集图》冠名此作，并相沿成习，弄假成真。②

杨新的观点使我们进一步确信梁

① 梁庄爱伦《"西园雅集"与
〈西园雅集图〉考》,《朵云》
1991年第1期。
② 杨新:《去伪存真,还原历
史——仇英款《西园雅集图》
研究》,《中国历史文物》2008
年第2期。
③《故宫博物院、上海博物馆
中国古代书画藏品集》,紫禁城
出版社2005年12月版,第214
页。
③ 汤用彤:《论中国佛教无"十
宗"》,《现代佛教学术丛刊》
之31,国家图书馆出版社2005
年8月版。
④《晋陶靖节先生潜年谱》,台
湾商务印书馆发行,第57页。

庄爱伦的考证是真实可靠的。但问题是,如果确无此事,亦无李公麟作品之实,南宋以来这一题材创作之火爆是如何形成的?或者说,南宋人为什么要制造这一创作话题呢?

我们先看另一件画史中托名李公麟的作品,这就是上海博物馆收藏、现定为南宋佚名所作的《莲社图卷》(就是杨新所说的李公麟《白莲社图》)。它描写的是东晋高僧慧远(334—416)在庐山东林寺结白莲社的故事,也可以归属到后世所说的雅集一类。画中人物有陶渊明(约365—427)、宗炳(375—443)、陆修静(406—477)、周续之、张野等当时的名流。③ 其中,宗炳、周续之都是慧远的追随者,周同时还是陶的朋友。再者,陶的生平中的确曾经上过庐山且受到慧远佛教思想影响的痕迹。其他如宗炳和陶渊明生前都经常在浔阳、江陵一带活动,他们同时出现在莲社的讲经集会中似乎没有问题。

但是事实却并非如此。学者汤用彤先生(1893—1964)认为:"慧远结白莲社,只是唐以后之误传。"④ 显然,在汤先生看来,莲社之说纯属子虚乌有。即使认为莲社确有其事的学者,如清人陶澍(1779—1839)《晋陶靖节先生潜年谱》认为:"靖节与远公雅素为方外交,而不愿齿社列。远公遂作诗博酒,郑重招致,竟不可诎。"④ 说明陶渊明并没有参加莲社的类似"雅集"之事。再者,画面中陶渊明被三人用篮舆抬过来的画面,分明出自《宋书·陶潜传》中的一段文字:"江州刺史王弘欲识之,不能致也。潜尝往庐山,弘令潜故人庞通之赍酒具于半道栗里要之,潜有脚疾,使一门生二儿舁篮舆,既至,欣然便共饮酌,俄顷弘至,亦无忤也。"这段文字说得很清楚,陶渊明乘篮舆是与故人庞通相会,而不是参加莲社的讲经聚会。最荒唐的是画面中出现的道士陆修静。按照陶澍《晋陶靖节先生潜年谱》的说法,莲社讲经聚会之事应在东晋义熙十年(414),此时的陆修静仅为不到十岁的儿童,如

Ⅰ.李待诏虎溪三笑图
（宋）仇远
偶然行过溪桥，正自不值一笑。
三人必有我师，不笑不足为道。

李唐虎溪三笑图
（宋）仇远
人生一笑良难，问此是同是别。
青山相对无言，溪声出广长舌。

虎溪三笑图
（宋）黎廷瑞
阴壁掺苦竹，秋池淡芙蓉。
二老庐山间，风味夙昔同。
亦有栗里人，心事黄花丛。

囊中无一钱，眼底四海空。
羲皇未渠惬，上与无怀通。
众羽集新条，云霄一冥鸿。
净社亦可人，念尔名教宗。
博酒空勤渠，攒眉一声钟。
苍苔片石在，醉卧空山中。
良辰入奇怀，杖屦相闲从。
偶然出岫云，儵尔风飘蓬。
虎溪有严禁，讵敢待此翁。
行行不知远，大笑分西东。
风流一时散，千载留高踪。
溪光与山色，隐隐尚笑容。
笑意果何如，画史安能穷。
按图付一噱，翳景生长松。

何有资格以后来的南方道教宗师的身份参与其中？况且，慧远虽融儒、道二家的思想入佛教，但六朝时期还不会出现佛、道两家一起坐而论道的场景，儒、道、释三家交融不悖的时间起点应当从中唐算起，及于北宋才蔚为风气。如苏轼生平交游的朋友中就既有导师，也有僧人。可见，这件《莲社图卷》也只是一种戏说而已。

将慧远、陶渊明、陆修静三位"拉"到一个画面中，可能与唐代就已流传的"虎溪三笑"的故事有关。故事说的是三人会晤于庐山的东林寺，分别之时，慧远把客人送至寺外的虎溪桥，引来山上的老虎吼叫。慧远的习惯做法是送客不过虎溪，老虎的吼叫是提醒慧远不能再往前去了——连庐山的老虎都了解法师的习性，慧远讲经说法的感化之力已广被群伦了。于是，慧远、陶渊明、陆修静皆心领神会，哈哈大笑，相揖而别。

从文献来看，宋人对于"虎溪三笑"的故事也是非常熟悉且以之为信史。如宋末仇远（1247—1326）就有题为《李待诏虎溪三笑图》和《李唐虎溪三笑图》两首诗歌[1]，南宋黎廷瑞（1250—1308）亦有诗名为《虎溪三笑图》。乃至于我们今天，仍然能见到宋佚名的《虎溪三笑图》。可证，虎溪三笑题材的绘画在南宋时期是比较普遍的。

翻看中国古代人物画史也可以发现，到了南宋时期，以描写古代、前代人物故事的故实性作品明显地增多了，如李唐（约1066—1150）《采薇图》[Ⅱ]、马远《后赤壁赋》，其他画家所画的孝

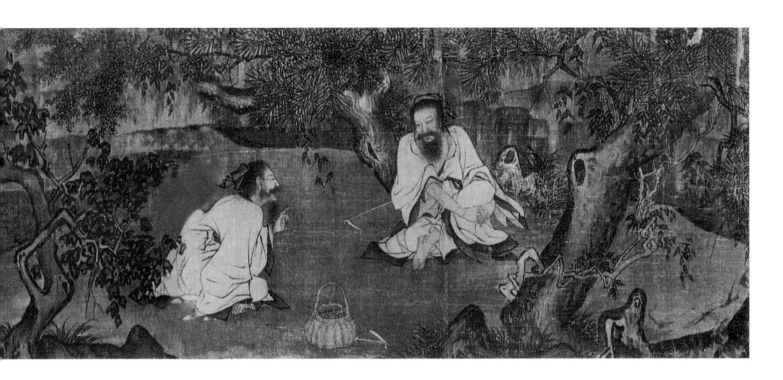

《采薇图》
南宋 李唐
绢本 淡设色
72cm×90cm
故宫博物院藏

Ⅱ．李唐（1066—1150）北宋末南宋初画家，字晞古，河阳三城（今河南孟州）人。初以卖画为生，徽宗赵佶朝（1100—1125）补入画院。后流亡至临安（今浙江杭州），经太尉邵渊推荐，授成忠郎衔任画院待诏，时年近80。擅画山水，对荆浩、范宽的画法进行了改变，创制"大斧劈皴"。李唐也擅长画牛。

《采薇图》描绘商纣时期的伯夷、叔齐，因商亡而"不食周粟"，在首阳山采薇充饥，终于饿死的故事。就史实本身而言，武王伐纣是顺乎历史潮流的正义行动，伯夷。叔齐的消极抗争并无进步意义。但李唐所表现的却是另一主题思想，即借此歌颂了有政治气节和民族气节的典型形象，体现出在亡国与分裂的局势下宁死不妥协的精神品质，画面充满严峻和忧愤情调。幽僻深山的自然环境，衬托出人物的性格和情感。伯夷。叔齐二人席地对坐，衣褶原多用挺细圆劲的铁线描，周围松树，以墨水晕染浅深，用笔粗细和谐。画树石皆湿笔，极为简略，整个气氛肃穆沉毅。近处两棵大树，一松一枫。奇崛如曲铁，而树身两相揖让，衬托着二位主人刚直不阿的性格。

经图、罗汉图、八仙图等等，人文故实、民间传说中的人物形象似乎成为当时创作的一个重点了。

为什么会出现这样的局面呢？

还是以那个子虚乌有的李公麟《西园雅集图》为例。美国学者梁庄爱伦认为，由于南宋初期"（宋）高宗强令他的史官们将北宋灭亡的责任推卸到蔡京及其同伙身上。高宗还指令一个官员调查元祐的案子"，以苏轼为代表的"元祐党人"得到了昭雪，虽然这批人基本已不在人世了。"元祐党人的重新得宠，和他们被迫在生疏的南方生活，使他们思念失陷的北宋京城，这使提出南宋初作为产生'西园雅集'传说的时期变的合乎逻辑。如果是真的，那么这次雅集的参加者就分别表现了北宋特殊的文化成就，并且共同反映善

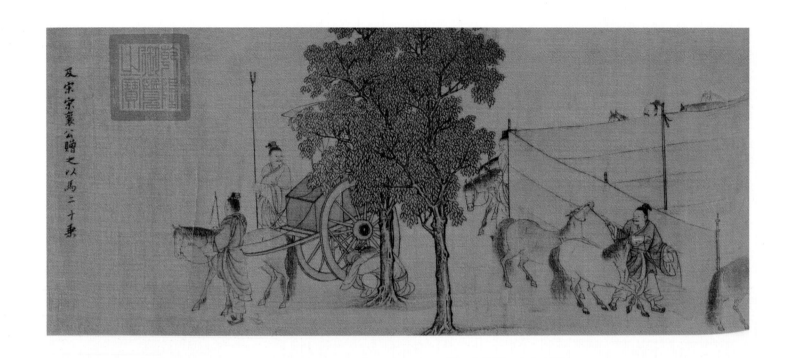

《晋文公复国图》（局部一）

南宋　李唐

绢本　设色

29.4cm×827cm

美国大都会艺术博物院藏

良战胜邪恶的结果。"[1]梁庄爱伦将李公麟《西园雅集图》的产生背景归之于政治的需要，或者说代表了当时偏安一隅的南宋官方意见。这当然是一个比较有说服力的理由。与这个理由匹配的作品也很多，比如南宋萧照《中兴瑞应图》等等。但对于那些不那么政治化的作品来说，如前文提到的《虎溪三笑图》等就不太通用了。

对此，傅熹年先生认为，这是由于北宋以来城市化和教育的普及，涌现了相当规模的城市市民阶层。他们一般具有些许的文化知识，对于绘画等文雅之事有一定的需求。这种风气南宋更盛于北宋："富民有事要挂画表示排场，商人要以绘画招徕生意"，"在熟食店、酒楼、茶肆中，也沿袭汴京习俗，张挂名人绘画，以吸引顾客、

增加收入。""在城市居民生活中，也存在着从艺术欣赏、生活排场到民俗、宗教活动等多方面对绘画的巨大需求，并存在着繁荣的绘画商品市场。"[2]城市化带来的市民文化需求的兴盛，引导着画家们出于市场的考虑去画一些市民们普遍接受的题材。

本文再补充第三个原因，这就是自北宋以来印刷技术的发展所推动的民间读物的盛行以及南宋话本的作用。北宋立国之初由官方编辑的《太平广记》这部古代志怪类笔记的总集，在北宋中期的民间出现了大量的缩略抄本，后者对于城市市民普及文化、人文典故知识起到了非常重要的作用。但《太平广记》不是正史，从中脱胎的民间剪切本更是要侧重城市市民猎奇、尝新的阅读趣味，更不会严格地尊重历

①《海外中国画研究文选》，1992年6月版，第224页。
② 傅熹年：《南宋时期的绘画艺术》，《傅熹年书画鉴定集》。

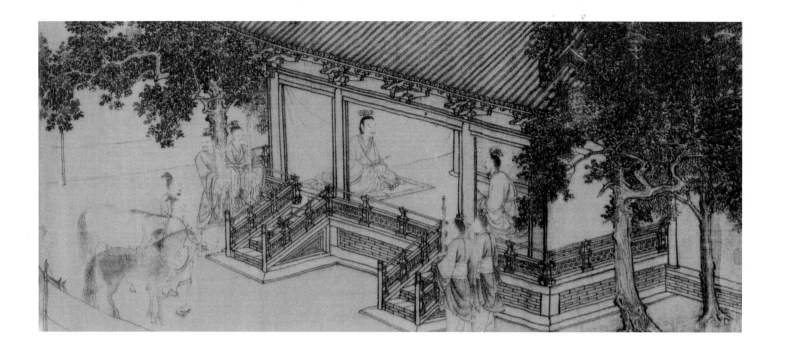

《晋文公复国图》（局部二）

史事实。这是一些绘画作品不符合历史事实的"群众基础"。而及于演绎古代典故、民间故事为能事的南宋话本的流行，戏说的成分就更多了。陆游（1125—1210）《小舟游近村舍舟步归》诗说："斜阳古柳赵家庄，负鼓盲翁正作场。死后是非谁管得，满村说着蔡中郎。"诗中说的是绍兴一带的赵家庄正在演出《赵贞女》的话本，其大致情节如下：东汉文人蔡邕（133—192）应举、高中状元后变成了"陈世美"——抛弃自己的双亲和妻子，入赘相府。妻子赵贞女在家赡养公婆，奉行孝道。公婆死后，赵贞女剪掉头发买了棺材，埋葬他们。之后身背琵琶，进京寻夫。但蔡邕不仅不肯相认，且放马将妻子踢死。此举引来天神的震怒，雷劈了蔡邕。故事至此收场。陆游诗中

隐藏的故事与历史中的蔡邕风马牛不相及，完全是"乱泼脏水"。所以，他感慨：死后是非谁管得，满村说着蔡中郎——南宋话本不顾历史事实之荒诞戏说由此可见一斑。

傅熹年先生的观点和本文补充的材料构成了南宋人物画，尤其是官方画院之外的画家们生存的最主要社会背景。在此背景中，我们就容易理解南宋历史人物画创作中不符合历史事实的问题了。可以说，与笔记、话本相比较，由于官方画院的主导作用，南宋历史人物画创作还是比较收敛的，远没有达到戏说的程度。

如果以对历史事实的尊重程度为判断标准，南宋的历史人物画创作可以分为三个层次。一是，基于家国政治之需要的历史人物画创作。这一类

Ⅰ.《四美图》精心描绘了四个盛装的仕女。人物皆身着襦裙，头戴花冠，肩有披帛，手执绣物，细腰纤手，体态婀娜。仕女形象、衣饰都仿唐制，与周文矩《宫中图》人物造型有相似之处，但人物少了一些丰腴艳肥的唐人体态，而且椭圆形面颊及发髻花冠式样，又具宋代特色。用笔精工秀丽，设色鲜妍。面部采用额、鼻、颊的"三白"烘染法，别具特色。

Ⅱ.《五百罗汉图》向来被称做《天台石桥图》，这是由于五百罗汉的信仰在唐代兴起时，就以天台山为重要的根据地，其中石桥又被认为是罗汉所居之处。但是使用朱红石绿等鲜艳的对比色彩，以及不重细节刻画的质朴描写，使此画与画院作品又相当不同。另外，此作在斜角构图的基础上，增添了许多斜线与母题，以加强画面的开放性与动感，展现了民间特有的热闹与活力。图中隐现云端的院宇，以及横跨绝壁的岩桥，似乎就是在描写天台上石桥的罗汉居所，故有此名，此图从题记可知为周季常所绘。

作品由于牵涉到的问题重大，故少有虚构，画家们表现出尽力符合历史事实的愿望。如李唐《采薇图》、《晋文公复国图》。前者描绘的是春秋时期晋国公子重耳历经磨难，终于回到晋国继承王位的故事；后者则以商朝贵族伯夷、叔齐，在商被周灭亡之后、不食周粟的典故为原型。此类作品的命意非常符合南宋偏安一隅的政治宣传需要。第二类是带有一定大众性的文人典故。如马远《后赤壁赋》、刘松年《商山四皓图》以及我们讨论的《西园雅集图》和《莲社图卷》。由于此类作品的政治寓意相对较弱，而大众娱乐的性质较强，所以，允许一定的虚构。第将从未谋面的古人或者时间前后出入很大的古人，"拉"到一个画面中赋予某种含义。如现存美国私人手中的南宋绢本《四美图》Ⅰ、周季常《五百罗汉图》Ⅱ、梁楷《八高僧故事图卷》等等。由于这些题材带有市井民俗的味道，为普通市民广为接受，因此，没有人

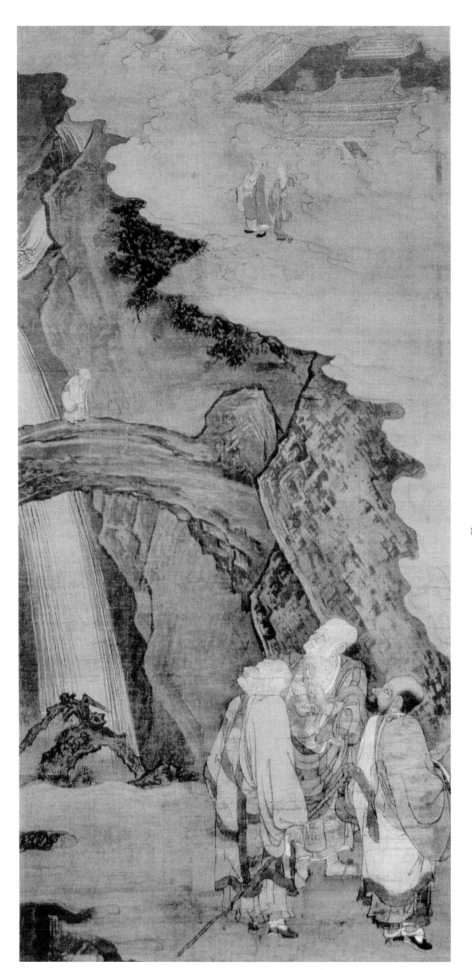

（左页图）

《白莲社图卷》（局部）

北宋　张激

34.9cm×848cm

辽宁省博物馆藏

《五百罗汉图》（局部）

南宋　周季常

轴　绢本　设色

109.4cm×52.4cm

美国弗利尔美术馆藏

去计较它们是否合乎历史。毕竟绘画不是图说历史，多少都有偏差或民俗的重新组织，如果正好迎和了人们的心理需求，那么，这种偏差和重新组织就是被允许的。

正是基于以上的原因，本文不得不以相对可靠的南宋马远的《西园雅集图卷》作为讨论对象。

马远的《西园雅集图》整体以他擅长的山水画面目出现，人物场景穿插其间，且没有作任何的标注。从整体来看，作品用去了近大半的篇幅来描绘湖山风光，所谓的西园似乎不像是北宋驸马王诜府邸中的园林，而更像是自然山水中的某个去处。应当说，这样的处理明显地反映出南宋山水画的创作习惯。

从画面构成来看，画家是将人物分成若干个单元、再组合在一起的。但是，哪些人应当在同一个单元中，其间隐藏着具体的分辨规则。

画面居中拄杖走来的年迈者应当就是苏轼。如果以传说的雅集时间元祐元年（1086）为准，则这一年他已经虚岁五十了。在古代，这自然是一位老者的年龄。画面中苏轼清癯消瘦，但腰身挺直，精神健朗。他身着大袖交领长衣，头戴高装方巾，这是后世"东坡像"的典型装扮，也是宋人野老闲居者的一般装束，在宋人所绘《会昌九老图》等作品中是常见的。苏轼的身后有童子执羽扇相随，使人联想起其"大江东去"词中关于周郎"羽扇纶巾"的描绘。后一点应当包含着画家的"艺术加工"的成分。但有关苏轼本人形象的描绘却并非完全杜撰。

关于苏轼的身材长相，他曾说自己是"七尺顽躯走世尘"（《宝山昼睡》），换算成现代的尺寸就是接近两米的身高，苏轼是个高个子。苏轼面部的最主要特征是颧骨比较高，他在《传神记》一文中说："吾尝于灯下顾自见颊影，使人就壁模之，不作眉目，见者皆失笑，知其为吾也。"这与孔武仲（约1041—1097）所说"华严长者貌古奇（《谒苏子瞻因寄》）和米芾所说"方

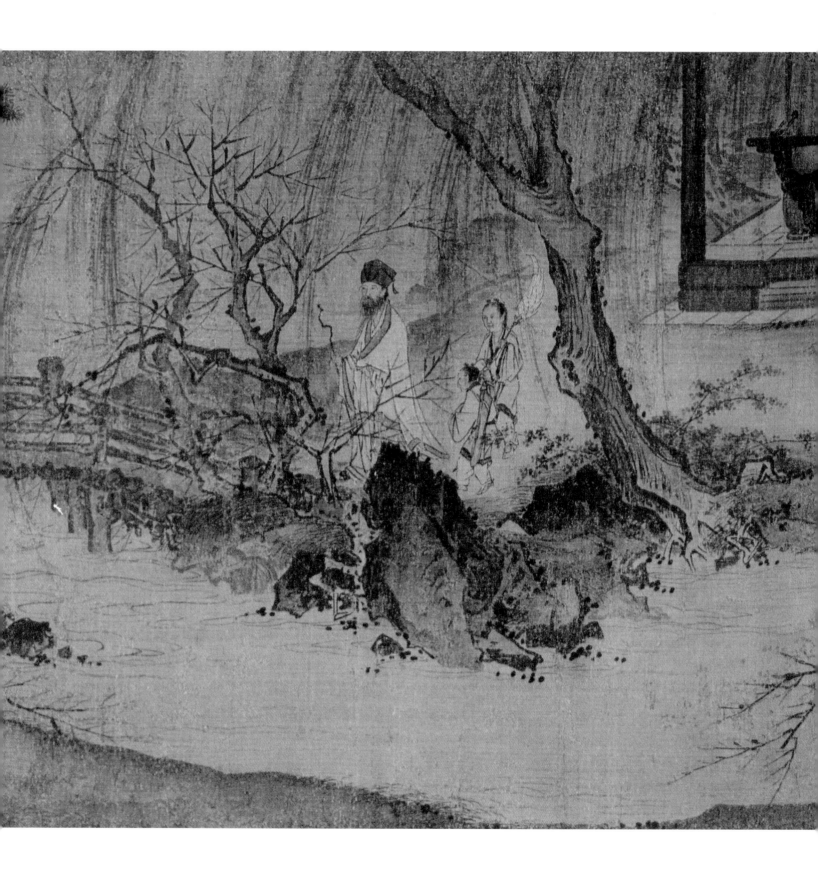

瞳正碧貌如圭"（《苏东坡挽诗五首》)是可以对应起来的。其次，苏轼的眉毛不算浓密，所以，黄庭坚说他"眉目云开月静"（《东坡先生真赞》）、孔武仲说他"紫瞳烨烨双秀眉"（同上），苏轼应当是秀眉、宽眼颊。这两个特点再加上高颧骨，则苏轼的面部应是呈上宽下窄的形状。再者，苏轼的胡须也不茂密，则整个面部就显得有些消瘦。

据苏轼本人和黄庭坚等友朋诗歌中的反映，苏轼生前曾有多人为他写真，其中就包括李公麟。宋人多有悬挂写真像的传统，苏轼去世后，其门人友朋如黄庭坚、李之仪、李方叔等人都曾悬挂他的写真以为纪念。至于时隔不远的南宋时期，其间虽有北宋末年蔡京对"元祐党人"的政治迫害，但从南宋初年"元祐党人"平反后、苏轼诗文书画在民间保留的完整性来看，他的写真像应当还是能够见到的。

综合以上的分析，可以说，马远图中的苏轼形象比较符合史料中的记载。或者，有可能应当本源于苏轼生前流传下来的某个写真像。

就手卷从右向左的观赏习惯来说，苏轼形象的出现是雅集开始的标志。或者说，这是一个东方尊者的位置。将苏轼而不是主人王诜画在这一位置，是在告诉观者苏轼才是此图的主角——没有苏轼，西园雅集也就失去了文化象征的意义。

与苏轼遥遥呼应、从画面最左侧走来的拄杖者则可能是主人王诜。画面中只有他头戴比较奢华的发簪，而其他人都是布巾、方巾、纱巾，这比较符合王诜的驸马身份。他好像刚刚安排好童子们烹茶，就赶紧走来招呼客人。[1]把他安排在画面的最左侧，既是出于主人对客人的尊重，某种程度上也暗含着画家对于王诜的评价。即是说，在这个高洁之士云集的场合中，他似乎不应该被放到最重要、最显眼的位置。不至于被完全忽略，只是因为他是西园的主人。虽然，他也是北宋时期一位很有成就的画家。

王诜是北宋开国功臣王全彬之后，

[1] 宋时喝茶不像我们今天直接用开水冲泡，而是煮水放茶，或在水中放些奶品、盐之类的作料何茶叶一起煮，画面中下蹲的童子正在赶烧泥炉。

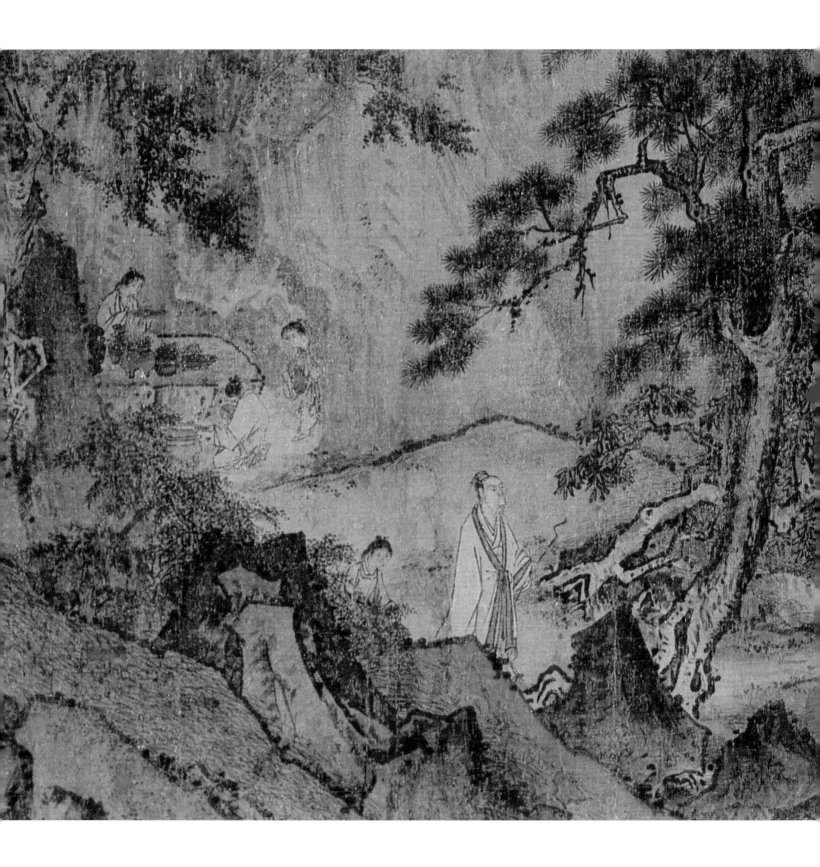

贵为驸马又是雅集的主人，且与苏轼是多年的老友。按一般的绘画礼仪规则，不应被画在如此的位置。但据《宋史》记载，宋英宗（1032—1067）的二女儿蜀国长公主下嫁给王诜之后，他"不矜细行，至与妾奸主旁"——竟然当着公主的面和小妾行苟且之事；"妾数抵戾"——小妾也是蛮横、不买公主的账，致使公主三十岁就抑郁而死。事后，公主的乳母哭诉到神宗皇帝（1048—1085）那里，"帝命穷治，杖八妾以配兵"、"谪诜均州"。元祐元年（1086）宋哲宗即位，王诜临近五十岁的时候被赦，归还京师。暮年的王诜收敛声色、寄情于书画——当年驸马府西园成为了文士们的雅集之地。"似此园林无限好。流落归来，到了心情少。坐到黄昏人悄悄。更应添得朱颜

老。"（王诜《蝶恋花》）画面中他的形象似乎有些憔悴、伤感，比较符合当时的情况。事实是，没隔几年他就去世了。因此，南宋之初的画家对于王诜生前的事情应不会陌生，画面中对他作边缘化的处理应是有所顾虑的。

画面左上方松树、溪流间的两位：一位临流独坐，一位迎着松风缓步前行。通过他们的衣着打扮，可以判断，应当是不在苏门文人之列的方外高士。南宋时期最典型的高士造型是《陶渊明像》，两相比较可以发现，二者之间存在着一定程度的相似性。再者，画中包括苏轼在内的文士们大多身着束腰便服，他们两位则是外罩宽大的氅裳，也是符合高士的特征。苏轼生平结交的方外之士颇多，但以僧人为主。这两位陶渊明一般打扮的高士，分明是

① 《宋史》卷一五二《舆服志四》。

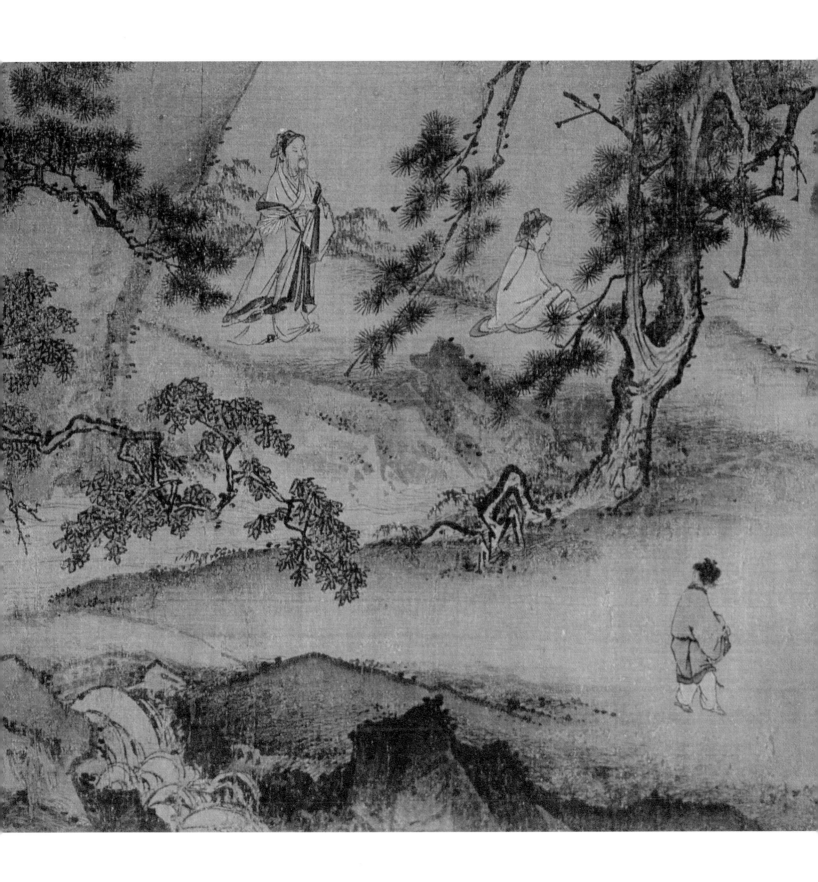

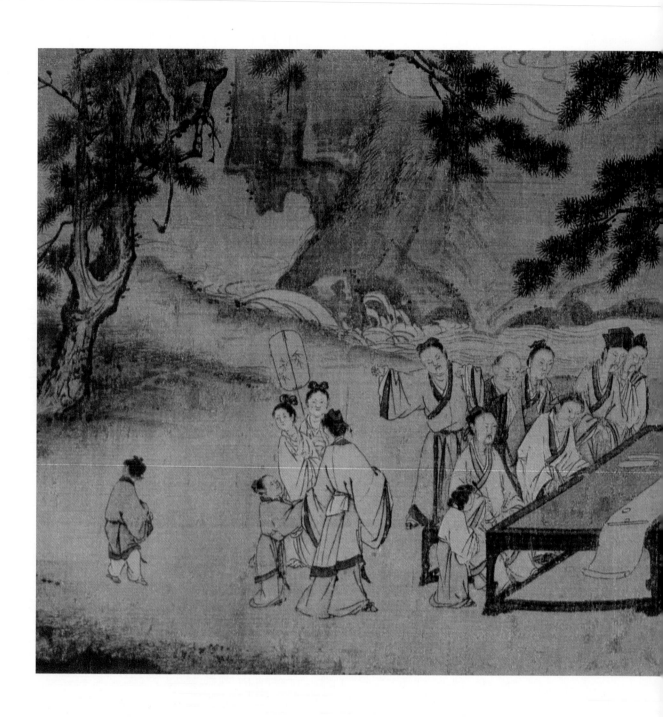

南宋古代人物画创作的习惯反应，或者说是照顾当时人的观赏习惯和西园雅集这个主题而特意加入画面中的。

画面人群最为密集的区域，是众人正在观看一位画家作画的场景。从人物衣装来看，都是裹巾子、小长袖的对襟素服，且不像苏轼、王诜一般能够彰显不寻常身份的素服，基本上与平民百姓无异。如沈括（1031—1095）

所说："近世士庶人，以复活为开端，衣皆短后"（《梦溪笔谈》），进入南宋后则更是"贵贱几无差等"。① 这一方面反映了宋人着装的灵活性和实用性；另一方面也比较符合以黄庭坚、秦观为代表的苏门诸子当时的身份。大概而言，这些年轻的士人们当时大都刚刚进士及第，官职都比较低，如陈师道（1053—1102）、米芾则终身都没有

科举功名，在这种场合中被刻画成普通百姓的打扮是正常的。不过，这种平民化的处理使画面中人物的具体所指变得很难分辨。唯一可以指对的是作书者，他可能就是米芾。史料记载，元祐初年米芾见到苏轼时故意身着唐代的服装以示其怪诞的个性，但从图中来看，画家似乎没有兴趣特意刻画他的个性——虽然在这个画面局部中

米芾是众人瞩目的焦点。

　　在米芾的身后站立着一位类似寿星长相的老者，他的出现拉大了在场者年龄的差距。与此相映衬的是画面中儿童的形象。从他们牵衣尾随大人的情致来看，应当是这些人的儿女。寿星般的老者和儿童的形象，使原本高逸绝俗的雅集平添了许多普通人的生活气息。类似的例子还有画中童仆、船夫等从属性的角色，大多身着对襟短衣，也是典型的北宋的样式。如北宋张择端（1085—1145）《清明上河图》，南宋《耕织图》、《纺车图》、《货

郎图》中普通市民和下层从役，多能见到他们的身影。尽管他们在画面中并不占据重要的分量，但将如此众多行业中的普通人写入这一文人雅集的画面中，其目的是画家为了使这一题材不至于与普通民众绝缘，而有意识做的平民化处理。当然，南宋官方画院也并非一贯地喜欢宫廷"富贵气"的作品，如擅长画儿童、货郎和妇女题材的苏汉臣，本是宋徽宗（1082—1135）宣和画院的待诏。北宋灭亡之后，苏汉臣漂泊来到江南，宋高宗（1107—1187）很快就恢复了他的画院职位，宋孝宗（1162—1189）还授予他承信郎的虚衔。这证明，马远的做法即使按照官方画院的要求衡量，也是被允许甚至是鼓励的。再则，也可能画家是为了显示自己丰富的造型能力，特别是像马远这位以山水画著名的画家，能够处理如此众多年龄悬殊的人物造型，其间或许包含着与其他画家相互竞技的成分。因为，南宋画坛一贯重视人物画的创作能力。

画面中的两位女性可能是彰显西

《耕织图》（之一）
黎雄才
186cm×98cm
南宋　楼俦

《纺车图》局部
北宋　王居正
绢本　设色
26.1cm×69.2cm
故宫博物院藏

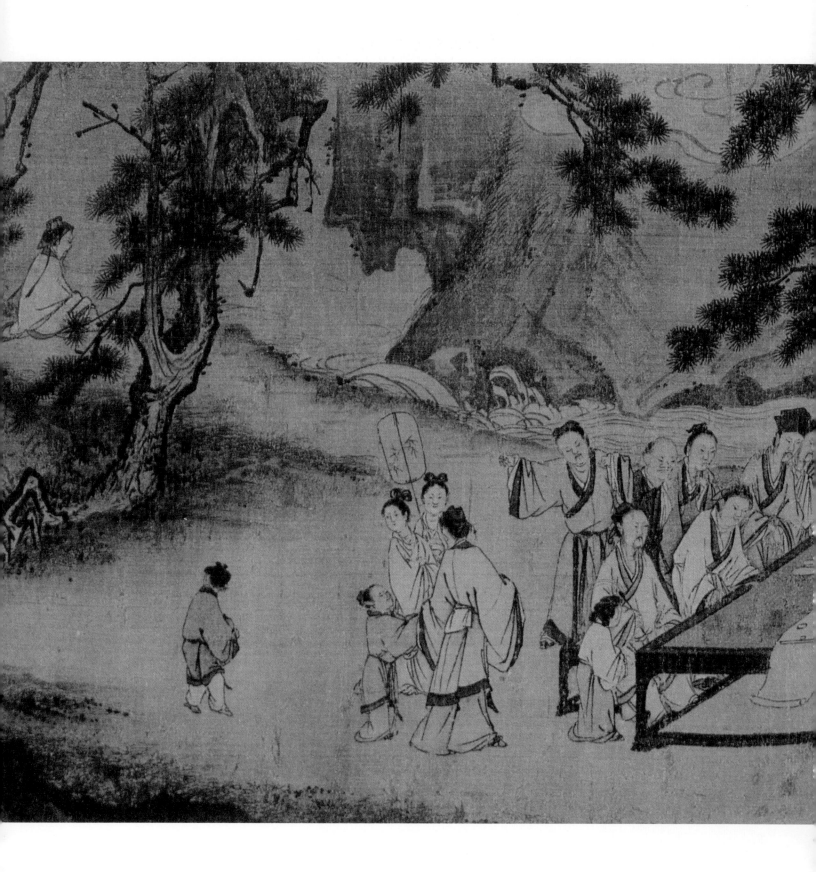

园雅集之"富贵气"的唯一符号。从服装仪态来看，她们应当是王诜府里的丫鬟，其中一位手执长柄宫扇——不是为了在画面这个春暖花开的时节里扇风纳凉，而是为了显示驸马府邸之高贵——这是画面仅有的特别符号。没有它，《西园雅集图》就变成了"野老会集图"了。

总体来说，马远《西园雅集图》意在刻画雅集的场景气氛，而不是将北宋的这一批文人们一一刻画明确，成为一种图录式的作品。这一现象说明两个问题：其一，至少及于马远生活的南宋光宗（1147—1200）、宁宗（1168—1224）时代，有关"西园雅集"的参与人除了已经明确的苏轼、王诜、米芾几位之外，其他诸子到底是哪些人还不清楚。甚至最为关键的人物——《西园雅集图》的最早作者李公麟都没有出现。这说明，南宋有关"西园雅

集"的虚构、其整体的构件还极不完整。再者，马远此图中参与雅集的人数还不是米芾《西园雅集图记》一文中所说的十六人。如果确有《西园雅集图记》一文传世，马远当不会不顾及到这个问题。所以，今天的学者对李公麟《西园雅集图》取整体否定的态度，以及将米芾《西园雅集图记》定为后人伪造是有道理的。其二，马远《西园雅集图》的世俗化表现，推动了这一题材在市井层面的传播。后世文人在接受其整体虚构框架基础上的雅化处理（如明人仇英的多件同名作品刻意强调的儒雅气氛），都不能改变这一题材日益符号化、娱乐化的倾向。于是，更多的文人画家走向了大众的怀抱，西园雅集——这一文人理想生活的缩影终于在大众层面上实现了从创作到艺术消费的结构完形。

图书在版编目（CIP）数据

画外霓赏：名画中的社交礼仪／梁培先著 .
—— 北京：文化艺术出版社，2011.12
ISBN 978-7-5039-5247-0

Ⅰ.①名… Ⅱ.①梁… Ⅲ.①中国画—绘画评论—中国—古代—
②心理交往—礼仪—中国—古代—Ⅳ.① J212.05② C912.1

中国版本图书馆 CIP 数据核字 (2011) 第228989号

中国艺术数字化推广平台·名画深读
画外霓赏：名画中的社交礼仪

策　　划　中国艺术研究推广中心
主　　编　水天中
副 主 编　张子康
执行编辑　刘　燕

著　　者　梁培先
责任编辑　斯　日
装帧设计　姚雪媛
出版发行　文化艺术出版社
地　　址　北京市东城区东四八条52号（100700）
网　　址　www.whyscbs.com
电子邮箱　whysbooks@263.net
电　　话　（010）84057666（总编室）　　84057667（办公室）
　　　　　　　　　　84057691—84057699（发行部）
传　　真　（010）84057660（总编室）　　84057670（办公室）
　　　　　　　　　　84057690（发行部）
经　　销　全国新华书店
印　　刷　北京圣彩虹制版印刷技术有限公司
版　　次　2012年3月第1版
印　　次　2012年3月第1次印刷
开　　本　635×965毫米　1/8
印　　张　13.25
字　　数　70千字　图片100余幅
书　　号　ISBN 978-7-5039-5247-0
定　　价　50.00 元